繪畫的基本

一枝筆就能畫，零基礎也能輕鬆上手的6堂畫畫課

Le dessin facile

La méthode pour débuter à partir de formes simples

Lise Herzog 莉絲·娥佐格————著

杜蘊慧————譯　蔡瑞成————審定

目錄

畫人物

畫靜物

畫風景

出發畫畫去

前言

你夢想著自己會畫畫，但認為自己永遠不可能畫得好，因為總覺畫畫太難了。你羨慕那些畫起畫來駕輕就熟的人，好像有魔法加持似的。可是，畫畫跟魔法一點關係都沒有，也沒有什麼了不得的祕訣。你需要的只是耐性、熱忱和毅力。

畫畫是視覺的體操活動。你若希望學會畫畫，首先就得學會觀察。如果你看得夠仔細，並隨時審視自己的畫作，畫畫就會變得更容易。

小時候，我很喜歡畫人物。我邊畫人物的臉孔，邊告訴我自己：「很完美呢，畫得就像真人一樣。」過了一會兒，我會開始猶疑，然後試著用另一個方式替同一個小人物加強描畫臉孔，然後告訴自己：「這樣才完美，更像真人了⋯⋯」

在我們眼裡，我們的畫永遠無法達到完美的境界。繪畫的過程中，依據眼中接收到的訊息以及自身的能力，我們會對眼前的結果感到滿意，得到片刻的滿足。然後，我們會進步，著手畫下一幅畫。而有的時候，我們感到氣餒、嘗試各種方法、和自己的畫筆以及眼光鬧彆扭。我們覺得好沮喪，畫畫真難。然而，我們不該因此打擊自己的信心。每一幅畫都代表一個階段，無論簡單或困難，舊畫作提供的養分終究會帶領我們走向下一張畫作。

試著不要催促自己畫出美麗成功的畫作，而是任自己在畫畫的過程中被引導。一幅畫可以因為各種原因而顯得美麗。

別丟掉你的畫作，也別因為對它不滿意就撕掉它。讓它靜置一段時間，下一回，你會在其中發現讓你繼續完成它的有趣特色。要不然，你也可以看著這幅畫，告訴自己確實有進步。

即使是「寫實畫」，風格仍會因人而異。每個人描繪主題的方法都與他人不同。多畫畫，嘗試不同的方法，勇於實驗，你將會一點一滴發掘出屬於自己的風格。

實驗也包括臨摹或複製你喜歡的畫作、風格、筆法和技巧。

我所能給你的最好建議
就是：仔細觀察！

用眼睛看、仔細觀察，代表著問自己很多問題。這個組成元素跟那個元素相較之下有多大？這是什麼形狀？彼此的位置關係？

同樣的觀察分析也必須應用在小細節之中，譬如眼睛和鼻子之間的關係，臉頰的弧度……

觀察還包括對環境的感知，或者眼前這個場景敘述的故事，我們也可以探索該用堅硬還是柔軟的線條表現某種情緒。

假以時日，你會在自己的紙頁間感覺到那些優雅的瞬間，完成躍然紙上的成功畫作。

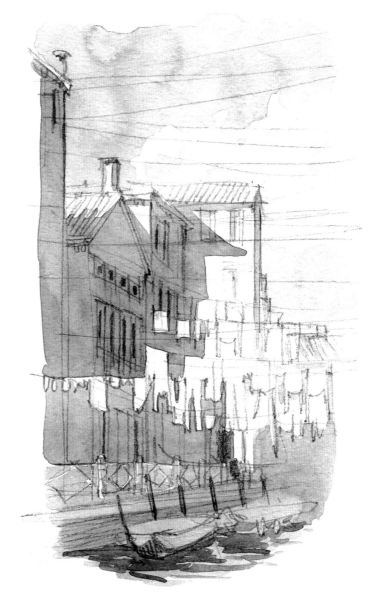

Pré du ponte Rielo

需要哪些材料
以及如何下笔

你可以在生活中及市面上找到許許多多的素材和工具。慢慢地，根據每一次繪畫經驗的累積，你會偏好那些你覺得用起來得心應手，效果又最令你滿意的工具。然後，你會發現在我們周遭的物體都是由相同的簡單形狀組成建構的。這些形狀又構成簡單的體積。這些體積就像骨幹，支撐起建築於其上的複雜結構。

紙張

「質感太好」的紙張會讓人卻步，對入門的新手並沒有幫助。所以最好選用一般品質的普通紙張。剛開始試畫時，使用素描紙就可以了。拿一塊硬板子放在你的腿上，或將後方兩個角墊高，斜斜地放置於桌面，然後將素描紙鋪在上頭。你可以用夾子將紙固定在板子上，而姿勢只要你覺得舒服就行。素描紙有不同的表面紋理，有重量在 120 公克、160 公克、210 公克以上的紙張，以上通常已經具有相當強度，可以承受（或多或少）具有濕度的技法。重點是不要選用表面光滑或上光的紙張。

不過，在散裝的紙上畫畫，你會忍不住丟掉自己不滿意的作品。使用素描本能讓你保留一路以來的進步歷程。如果你使用的紙張比較薄，要記得只畫在單面，以免另外一面的筆跡穿透干擾。至於紙張大小，取決在你自己的喜好、繪畫動作、或是空間限制。你可以先從 A4 的紙開始。如果你習慣將主題畫得小小的，連 A4 尺寸都讓你覺得不知該如何下筆，那就用 A5 尺寸。相反地，若你老是覺得紙面不夠用，就選擇大一點的紙張。

盡量嘗試，盡情實驗。你也許會發現畫在牛皮紙上很有趣，或是有顏色的紙，紙板……等等。

工具

一開始，使用哪種鉛筆或原子筆都行。但是每一種筆都有它的好處。我們也可能依個人感覺，偏好線條比較黑的、極細的、粗的、淡的、或甚至其他顏色的筆芯。

色鉛筆可以選擇一般或水性色鉛筆

1 鉛筆

品質好的石墨鉛筆，畫出的線條比較容易清除。石墨鉛筆有不同筆芯規格可供選擇。2B、3B 等等比較「軟」的筆芯的線條比較深。「硬」筆芯如 2H 或 3H能夠提供較淺色的線條。HB 是石墨鉛筆筆芯的最基本款。

3 橡皮擦

你可以選擇使用塑膠成分的橡皮擦，或軟橡皮。塑膠成分橡皮擦適用於石墨鉛筆和色鉛筆。軟橡皮是擦除炭條及炭精筆線條不可或缺的工具，但也適用於其他鉛筆。使用軟橡皮擦時的動作，應為沾取而非擦抹。最好隨時準備一塊乾淨的橡皮擦，以避免在畫作上留下礙眼的灰色痕跡。清潔傳統橡皮擦的方法是在一張紙巾上擦拭，或用肥皂水清洗之後晾乾。揉捏軟橡皮能夠讓它變乾淨，一旦軟橡皮吸收的碳粉量達到飽和，便必須丟棄換新。

如果你不確定橡皮擦的除汙效果，最好先在畫紙一角試擦。

2 炭精筆

炭條和炭精筆是畫陰影和明暗變化的有趣工具。如果你用的是炭條一類粉質的工具，就需要考慮在成品上噴一層保護噴膠，使用噴膠的地點最好是室外，或通風良好的室內。

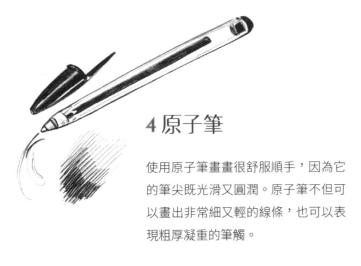

4 原子筆

使用原子筆畫畫很舒服順手，因為它的筆尖既光滑又圓潤。原子筆不但可以畫出非常細又輕的線條，也可以表現粗厚凝重的筆觸。

6 沾水筆

墨水配合沾水筆使用，藉由筆尖與紙面的摩擦，能帶給畫作細膩敏銳的線條。沾水筆有專門繪畫用的筆頭，但是一般書寫用的筆頭也能勝任愉快。將墨水稀釋，能夠呈現不同濃淡的灰色調。此外也可使用不同顏色的墨水。

5 麥克筆

麥克筆的種類非常多，從筆尖很細的，到像畫筆一樣柔軟的都有。每一種都很有趣。有些麥克筆的持筆方式是直立的。你可以多試用，找到適合自己持筆習慣的麥克筆。

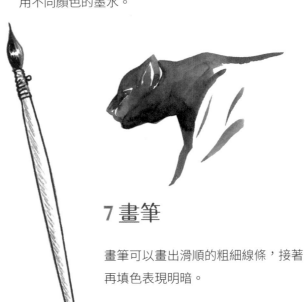

7 畫筆

畫筆可以畫出滑順的粗細線條，接著再填色表現明暗。

作畫環境

　　要畫出好作品，首先就得有好的事前準備。光線一定要充足，身體放鬆。如果你的手臂、背部、脖子等部位感到緊繃，就應該檢視你的姿勢，或換個位置。但是無論你的姿勢是好是壞，在持續專注的狀態下，體態都會變得緊繃。記得要深呼吸，伸展四肢！

　　如果是在室內作畫，你又習慣使用右手，光源就應該位於座位左上方，以免你的手擋住光線。至於左撇子便應該反其道而行。在室外的話，就要等到最後一刻再畫陰影，因為天然光源變化得很快。此外，畫速寫一類的自由線條跟描繪細節時，拿畫筆的姿勢是不同的。

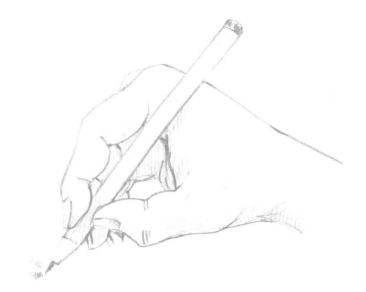

需要描繪精準的時候，手指就必須靠近筆尖。

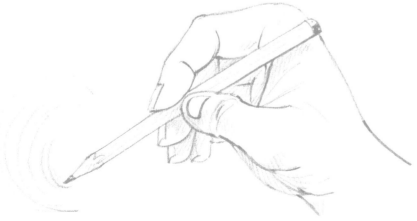

畫速寫時，你的手指和筆尖的距離應該比畫細節時再遠一些。

幾何形狀原則

乍看之下，眼前繪畫的主題（物件、動物等等）也許看似複雜，但事實上，它是簡單的幾何形狀組成的。仔細觀察你的主題，想像它是透明的，分析它的基本組成形狀，別被它的外型蒙蔽了。從簡單的形狀開始畫，能夠為你的畫作打下穩固的基礎。這些形狀就是骨架，讓你藉以發展出更複雜的構造。

三種基本形狀有：

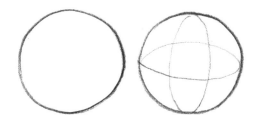

① 圓圈，可以發展成球體。

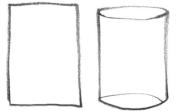

② 正方形，可以發展成立方體。長方形是被拉長的正方形。

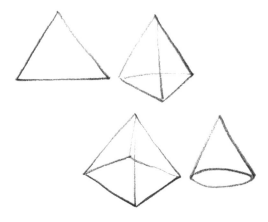

③ 三角形可以變成角錐體或圓錐體。

④ 我們也可以加上看起來像馬鈴薯的「柔軟」形狀，兩側有「重量」的橢圓形。如果需要的話，中央也許有些凹陷。這個形狀在畫動物的時候會很常運用，因為它既沒有折角，也沒有直線。

事前準備

打草稿是我們用很輕鬆的筆觸,為整幅畫打下基礎架構的過程。在這個步驟裡,筆尖不能用力塗畫紙面。手的動作和筆觸都要柔軟。草稿會漸漸進化,變得更精確、轉化面貌。也許繪畫主題本身也會變化,比如動物或人物。

一旦基本的外型大致確定了,這就是基礎架構,你就可以以稍重一點的力道重新描繪一次輪廓,讓線條更準確。要小心避免讓圖畫變得死板。

草稿第一遍的線條是有動感、有生氣的;在重新描繪的時候,你將會為圖畫添加稍微硬一點的線條。因此不要將圖畫封死在線條過於準確的枷鎖裡。用輕一點的筆觸,保留一些呼吸的空間。最後,再加上明暗面、陰影、質感等等細節,完成畫作。

豐富視覺以及完成畫作

如果你希望在完成速寫之後，繼續將畫作的細節和質感表現得更豐富，就應該在一剛開始想好要使用的繪畫工具。你可以先以淺色鉛筆打速寫稿，接著以顏色較深、較黑的鉛筆完成作品；或者使用同一枝鉛筆，但加強下筆的力道。你也可以用麥克筆或原子筆在鉛筆稿上描繪後，用橡皮擦將鉛筆稿清除，再繼續最後的完稿。而且，一定要等麥克筆稿乾透後再用橡皮擦擦！假使你想用濕性工具在麥克筆畫作上加工，就得等麥克筆線條完全乾燥固定，否則線條會暈開。而原子筆線條夠淡又不會暈開的特色，是很好的折衷選擇。

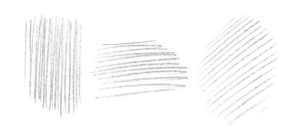

短筆畫可以是垂直、立體、或斜向的。可以全往同一個方向畫，也可以彼此交叉。線條間隙越緊密，陰影便越深。

陰影和明暗

光線能給畫作帶來生氣和立體感。首先，判定光線的來源在哪裡。如果你看不太出來主題的明暗對比，瞇起雙眼看能夠令明暗面更加明顯。

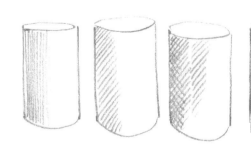

我們除了觀察物體本身的暗面，也要觀察投在地面或是鄰近平面上的陰影。我們可以借助短筆畫和斜線畫出陰影。被陰影籠罩的部分也應該用模糊化的手法表現。

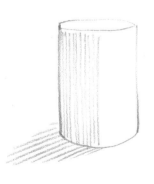

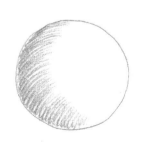

短筆畫也可以當作曲線，尤其當你想表現一個有圓弧面的形體，比如花瓶。

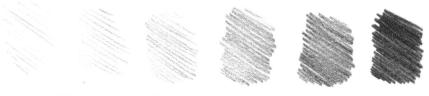

Point

相反的，你也可以用橡皮擦將光線引進灰暗的區塊。如果區塊很小，就削尖橡皮擦一角，或視需要將軟性橡擦捏揉成適當的形狀。

利用同一枝鉛筆，你可以畫出變化多端的效果。只需要加強或減輕下筆力道，或在同一個地方重複塗畫。你還可以在繪製的過程中混合使用不同硬度的鉛筆。

我們也可以將各式材質、皺褶、小細節、裝飾、圖案……等等，帶進畫面，使畫面更豐富。或者選一種繪圖風格增添特色。藉由變形、重疊輪廓使畫作更具敘事風格、更幽默、更有個性、更柔和、更詩意、更漫畫風……。為畫作加上最後修飾，也就是創造出整體氛圍，令畫作傳達的訊息更鮮明。譬如一個裝飾圖案、一幅窗框、一片地板、一幅背景、一個場景……等等。

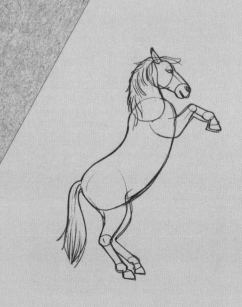

畫動物

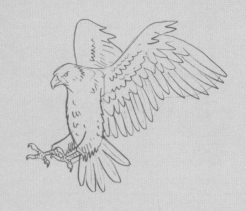

想要成功畫好動物，就要學會跟會動的形狀以及柔軟的體積玩耍。不需要力求「畫得漂亮」或「乾淨的線條」，任你的手自由地描繪出眼前的主題。要忠實地呈現動物，就要先試著辨認牠的體格特徵、觀察牠的習性以及習慣動作。以畫筆著重紀錄牠的姿態特徵，你畫出的線條就會更實在，更準確地抓住牠稍縱即逝的神態；這樣畫作也會更生動。

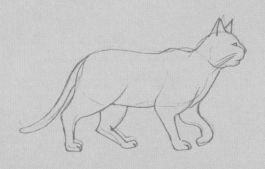

貓

貓的肢體非常柔軟，可以蜷成一團，也可以延長伸展。無論姿勢為何，牠體積的份量都集中在背部下方。

貓的肢體越蜷曲，整體顯得越大。想像筆下的形狀在尾端顯得比較沉重，另一端以一顆小球（頭部）將弧形封住。

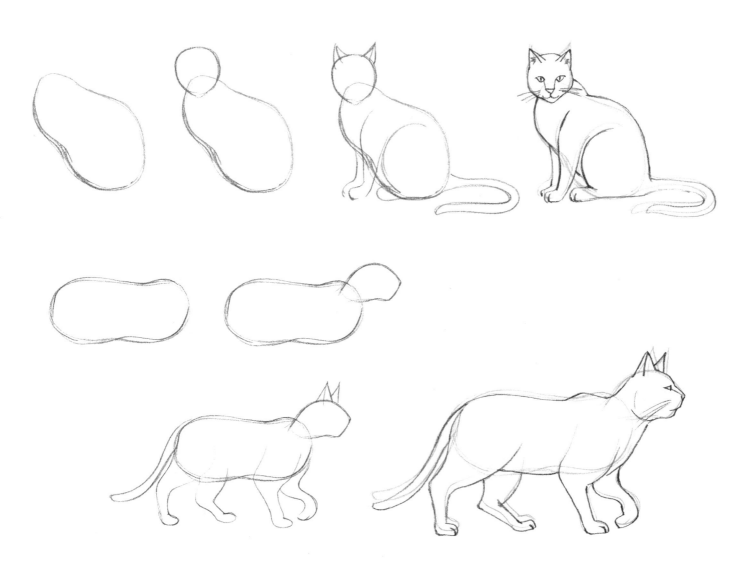

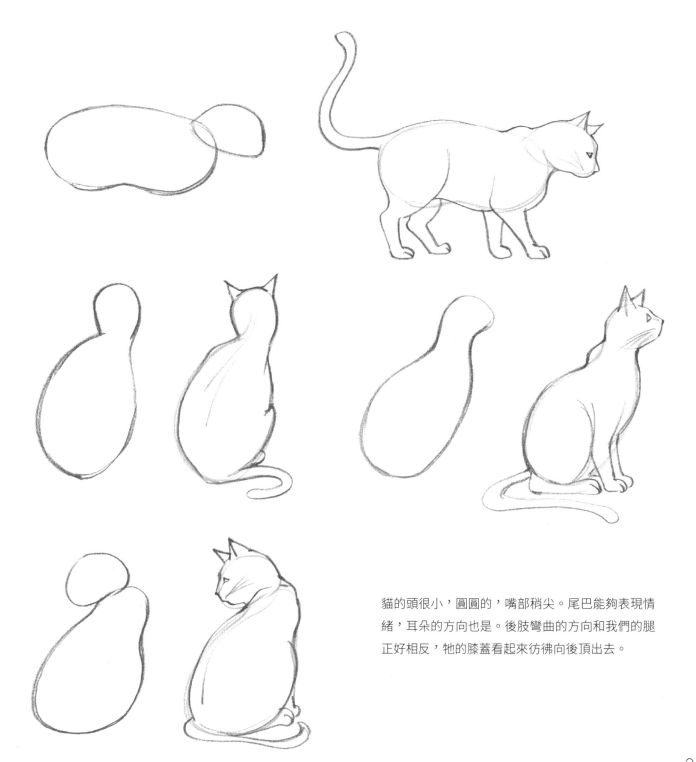

貓的頭很小，圓圓的，嘴部稍尖。尾巴能夠表現情緒，耳朵的方向也是。後肢彎曲的方向和我們的腿正好相反，牠的膝蓋看起來彷彿向後頂出去。

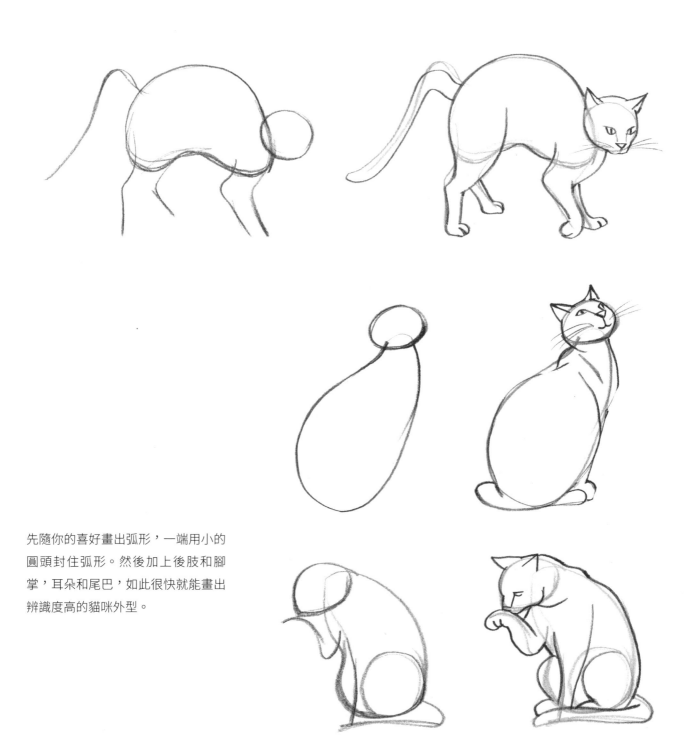

先隨你的喜好畫出弧形，一端用小的
圓頭封住弧形。然後加上後肢和腳
掌，耳朵和尾巴，如此很快就能畫出
辨識度高的貓咪外型。

Point

哺乳動物的後肢有一個特點：牠們的腿在「膝蓋」關節處，向後方頂出彎折，與人類正好相反。事實上，那並不是牠們的膝蓋（雖然這個關節位於腿部中段），而是等同於我們的腳跟和腳的關係。如果我們堅持拿人類的下肢和動物的後肢相比，那麼就等於牠們是踮著腳尖站立。

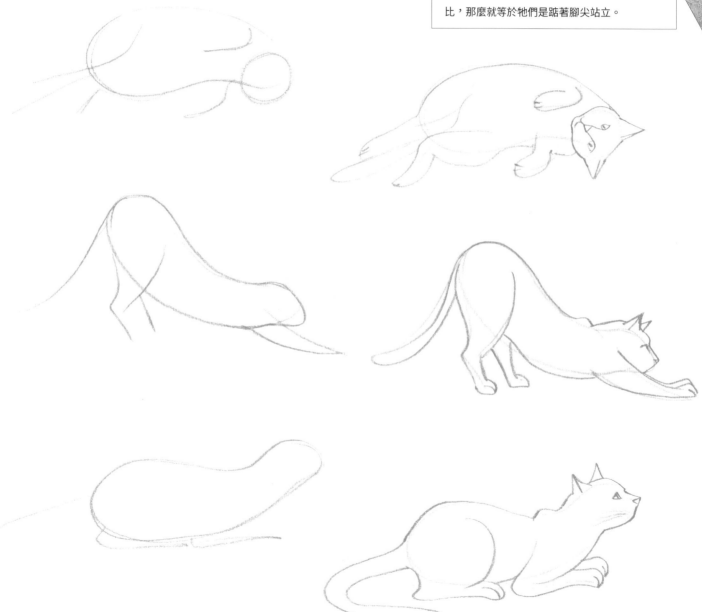

貓科動物

　　將一隻貓拉長增胖後，我們就能畫出所有種類的貓科動物。把身體的重量往前移，加強凸出的肌肉，四肢比較粗壯，嘴部稍微再長一點。每一種動物自我的特點都存在於細節中：毛皮花色、嘴部比例、鬃毛型態等等。

貓科動物之間的差別十分細微（這裡的例子是母豹和公美洲豹）

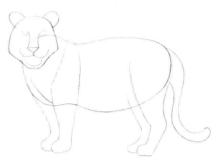

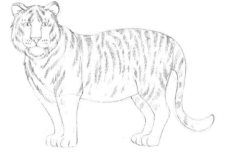

▲ 老虎的頭部有些許鬃毛。

◀ 貓科動物的後肢和貓
　一樣，朝和人類下肢
　相反的方向彎折。若
　想強調肌肉感的話，
　就增加肩膀和大腿部
　分的體積。

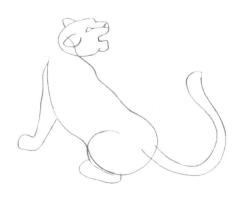

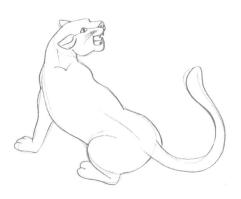

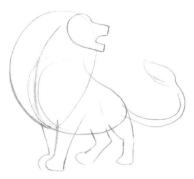

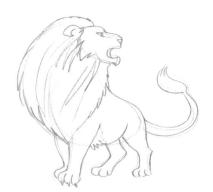

▲ 野生貓科動物的肢體和貓同樣柔軟。牠們
　在蜷起身體時，下半身顯得較沉重，伸展
　時則顯得輕盈。

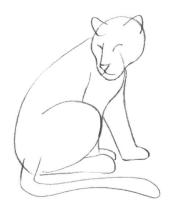

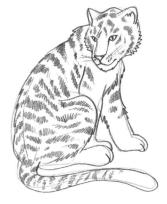

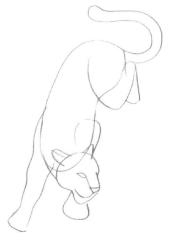

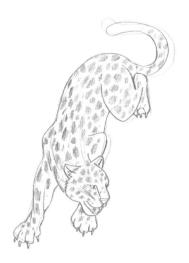

▲ 細節最能表現不同動物的特色，所以建議
　你加上一些毛皮花紋。

▋ 小技巧

軟質的繪畫工具（這裡示範的是軟毛畫筆）格外適合用於畫貓科動物。你也可以使用筆刷型筆尖的麥克筆。工具的柔軟特性能加強繪畫主題瘦長滑順的特徵。你也可以在肌肉下方加上線條，突顯力度。

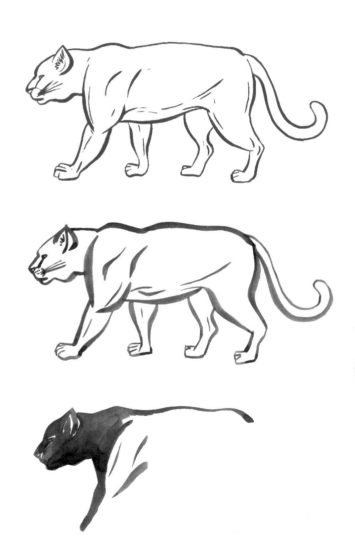

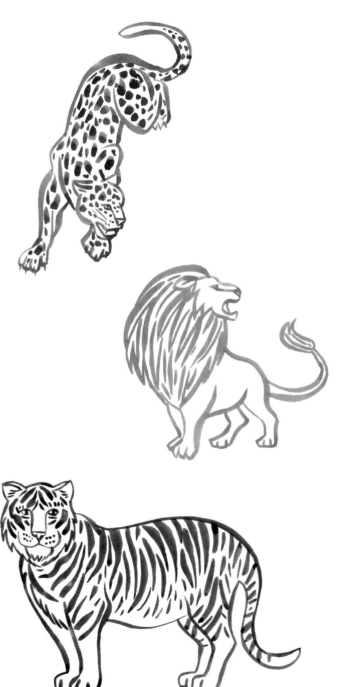

狗

　　狗和貓的不同之處,在於狗的四肢較細,嘴部較長(有時顯得很尖),身體較緊繃,身形曲線較硬。再一次強調,細節很重要:留意耳朵、尾巴和嘴部的大小及形狀。毛皮的花色和長度的變化也很多。

狗的品種眾多,因此很難將身體比例統一區分。但是我們可以注意到,狗的前半身通常比後半身厚實。有時,後半身甚至很細瘦。嘴部長,前端有點「方方」的。

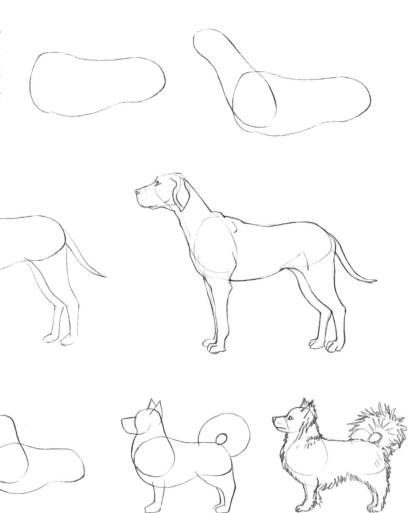

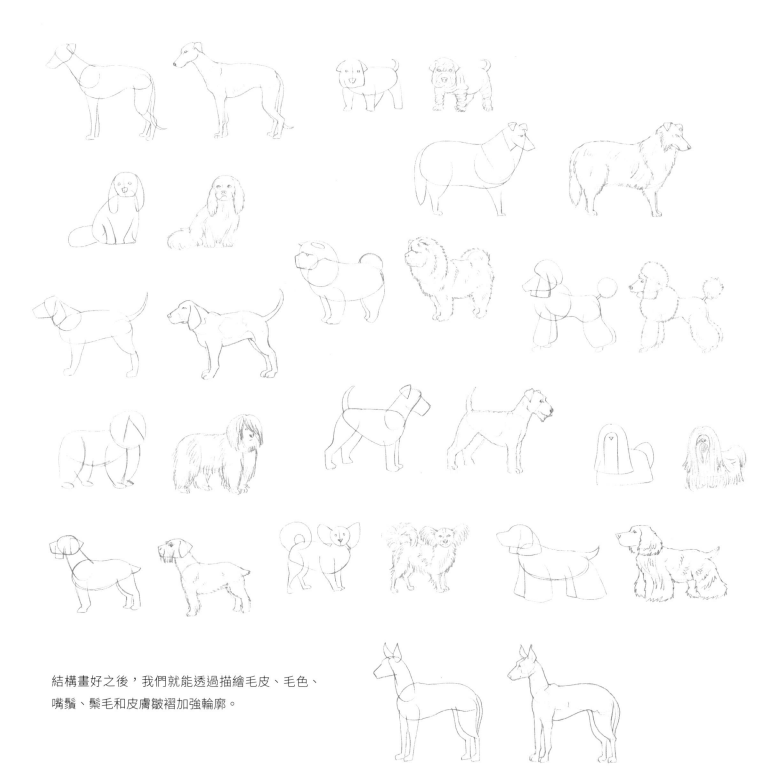

結構畫好之後，我們就能透過描繪毛皮、毛色、嘴鬚、鬃毛和皮膚皺褶加強輪廓。

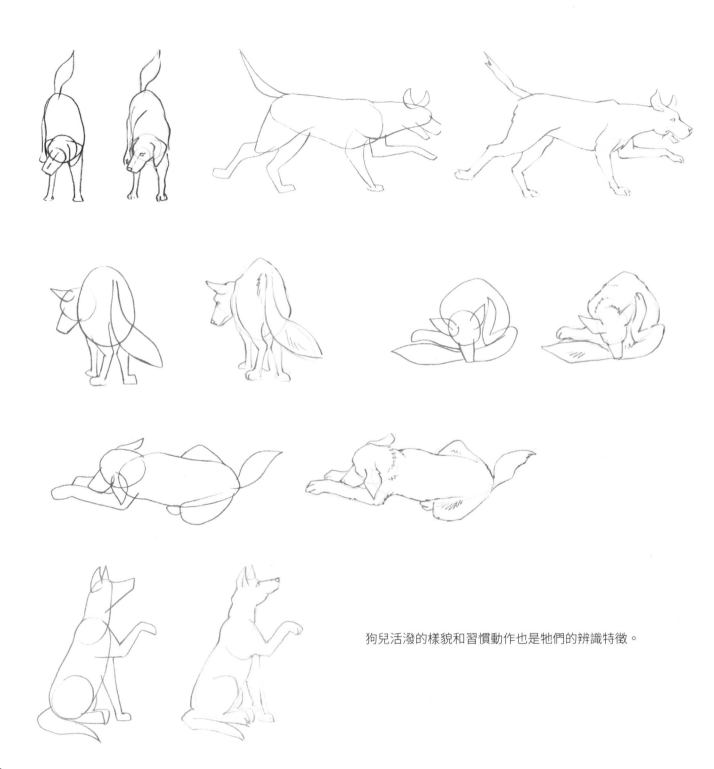

狗兒活潑的樣貌和習慣動作也是牠們的辨識特徵。

30

▌小技巧

　　狗的毛皮頗具特色，種類也很多，是練習鉛筆畫的好機會。較長的筆畫能表現出柔軟或堅硬的長毛。依照不同的毛質（有的是捲曲而且有重量的毛，有的則是輕柔具動感的毛），狗的毛流不一定緊隨著牠的動作扭曲彎皺。

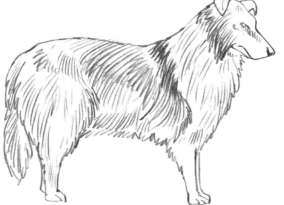

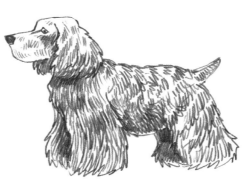

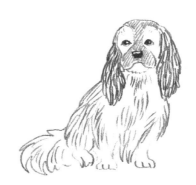

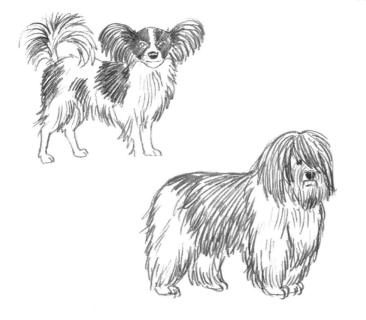

強調某些部位的陰影，不但能創造出體積感，也能表示毛皮的顏色、色澤變化和斑紋。

狼

　　狼可以視為屬於嘴部尖細的瘦長大型狗。牠的表親德國牧羊犬是一個很好的參考範例。狼的毛質感清楚，有時顯得亂蓬蓬，沿著脊骨的部分一絡一絡地，像鬃毛一般。狼尾巴的毛十分茂密並且開散。選擇畫狼的習慣動作，有助於立即建立起觀畫者對牠的辨識度。

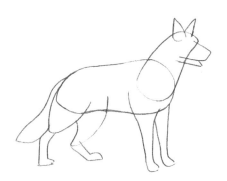

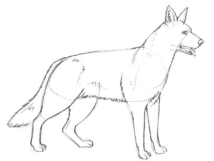

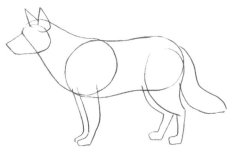

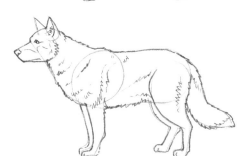

讓自己的畫作從狗兒轉化到狼……

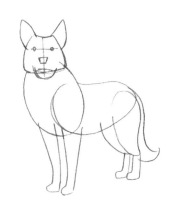

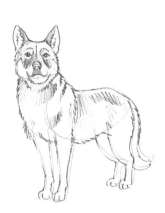

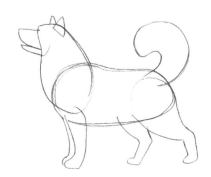

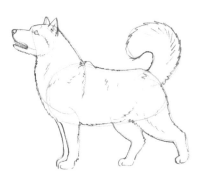

▎小技巧

　　我們使用鉛筆畫出毛流變化，某些區塊的線條畫得緊密一些，加強整體感。毛的生長方向錯綜不一，表現出狼蓬亂狂野的個性。

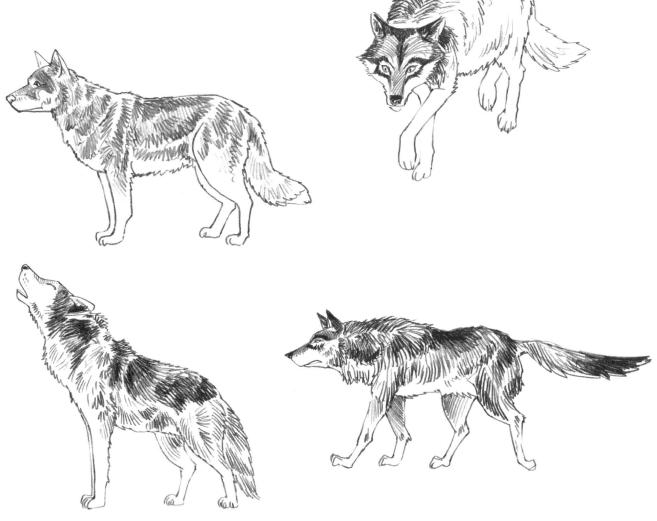

狐狸

狐狸的身形比狼小而且集中，牠的嘴比較短，向兩側展開，尾巴也呈豐厚開散狀。

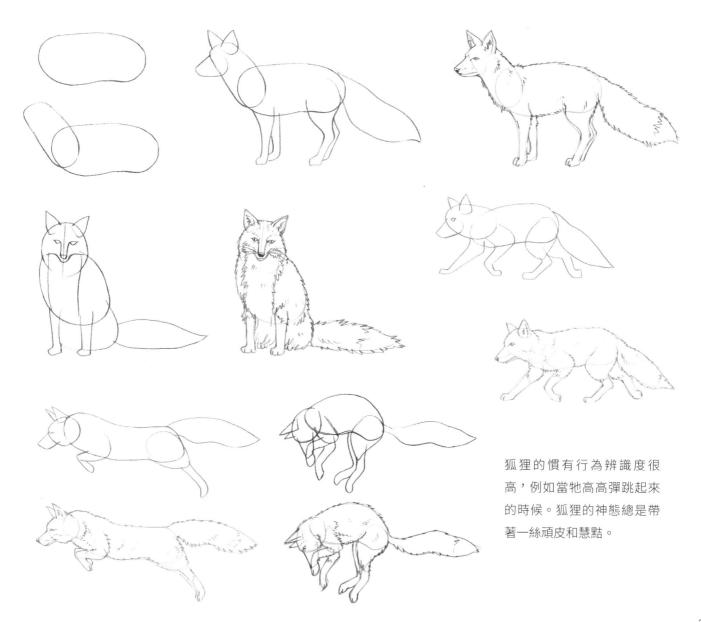

狐狸的慣有行為辨識度很高，例如當牠高高彈跳起來的時候。狐狸的神態總是帶著一絲頑皮和慧黠。

兔子

跟貓一樣，家兔的重量集中在身軀後半部。牠以跳躍方式前進，並且有相當大的後肢。牠的嘴部看起來有點像橫放的西洋梨，在鼻子的部分以 Y 字形結束。

尾巴幾乎是一團小毛球。牠的大耳朵是最容易辨認的註冊商標。直立時，家兔的耳朵就像一個小袋子，頂上打了一個有兩個大圈圈的結。

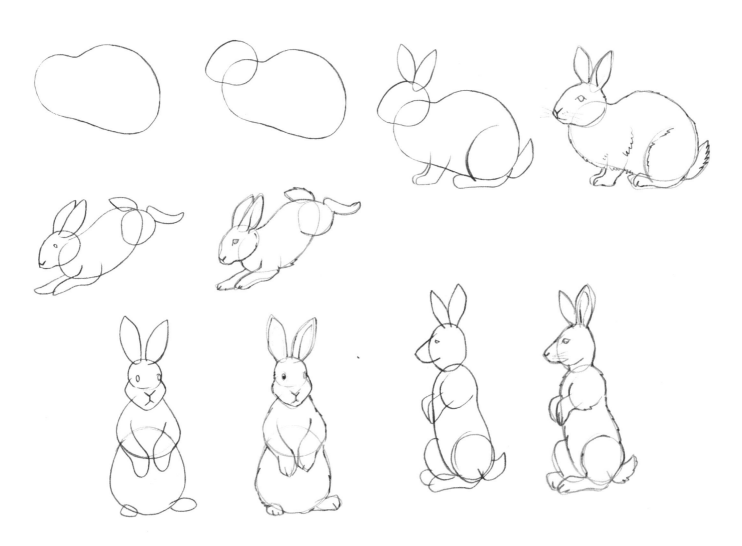

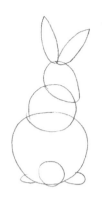
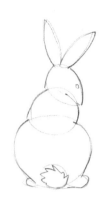
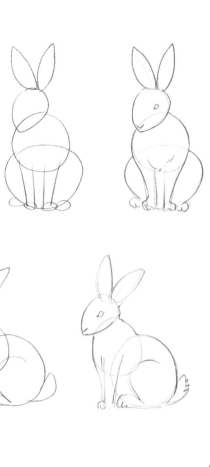

▶ 利用簡單的形狀,先從側面、背面、正面將同一隻兔子各畫一次。下半身是個大球,上半身是小一點的球,頭部是更小的球……然後加上耳朵和尾巴。

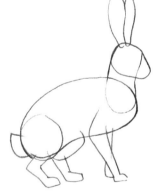
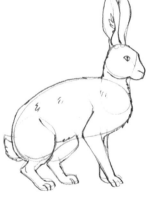

▶ 野兔的軀幹比較修長。和渾圓的家兔比起來,野兔的線條顯得稍微有稜有角。

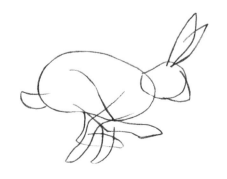
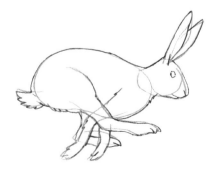

家鼠和野鼠

家鼠的特色是頭部尖尖的和很長的尾巴。牠的嘴部形成一個尖端,腳有爪子。此外,牠的耳朵辨識性很高,你也要記得畫上鬍鬚。野鼠的體型比家鼠細長,尾巴上或許會有條紋,是牠最嚇人的特徵。

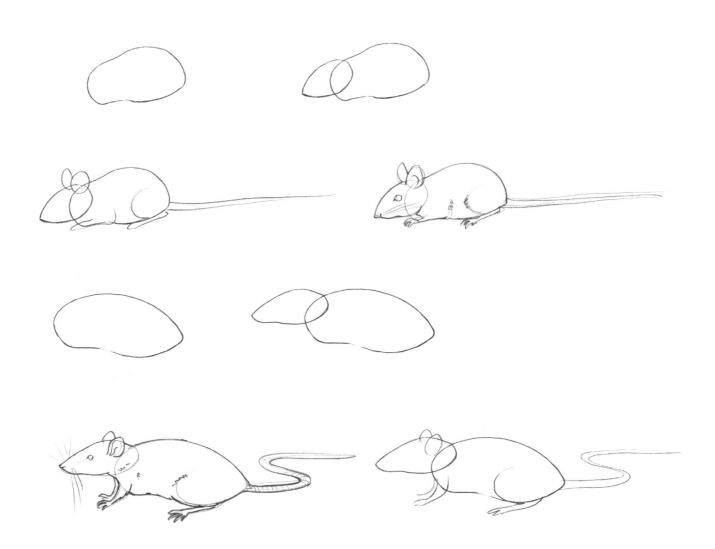

▌小技巧

　　一旦我們了解描繪動物的方法，掌握了牠們特有的辨識元素，我們就能慢慢用自己詮釋的手法和新的角度變化筆下的主角。

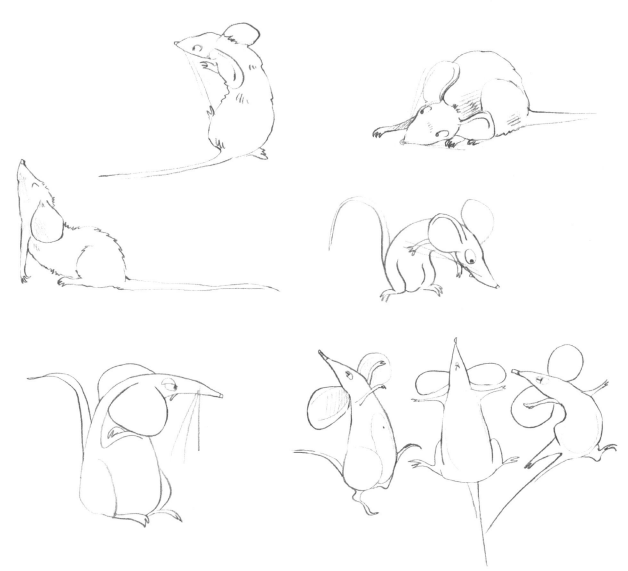

松鼠

　　松鼠的特色在於牠獨特的動作，還有很蓬鬆的尾巴。牠的耳朵上點綴著一撮一撮的毛。牠的爪子很明顯，可以像手指一般向後彎曲，幫助牠抓住樹幹。

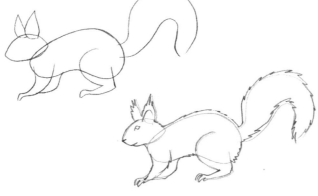

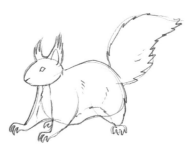

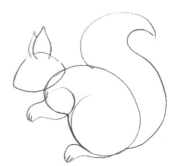

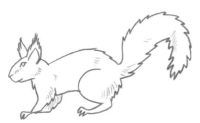

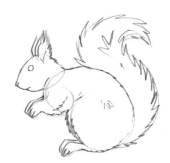

Point

松鼠的毛皮很適合用色彩表現喔！選用一組能夠表現色澤和陰影的協調色系。輕鬆地用色鉛筆重疊上色，最好是先畫淺色再畫深色。不過你也可以反過來；在偏紅的底色上加上黃色，就能夠畫出橘紅色。注意避免將每一層顏色都均勻平塗，這樣毛皮才不會看起來太死板：用短筆畫讓每一種顏色彼此之間互相融合。你還可以挑一種顏色當作主色，描繪外型後，再用另一個顏色加強毛色變化。

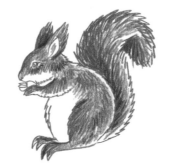

馬

馬是一種難畫的動物。牠細細長長的腿支撐著巨大的身軀,看起來不太合理;心想牠怎麼能站得穩?然而,馬的外型卻非常優雅。牠的身體曲線和轉折角度完美接合,讓我看起來一點也不像牠的實際體重那般沉重。

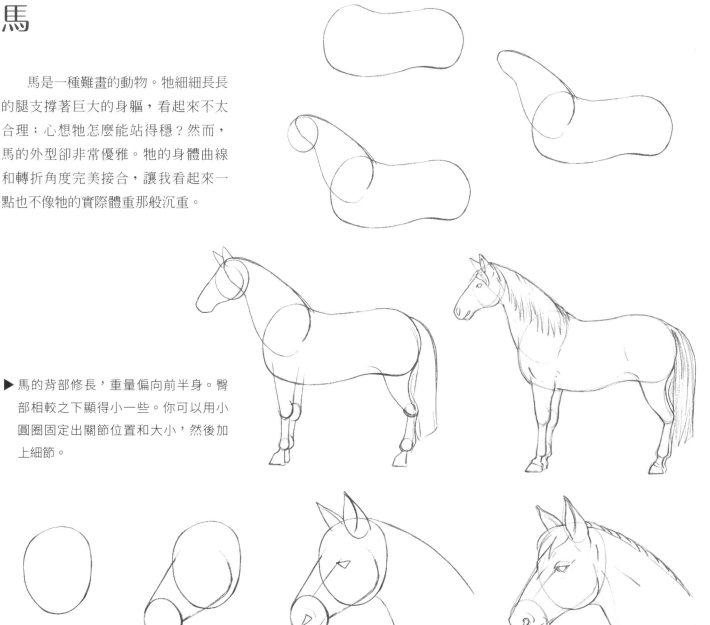

▶ 馬的背部修長,重量偏向前半身。臀部相較之下顯得小一些。你可以用小圓圈固定出關節位置和大小,然後加上細節。

▶ 馬的脖子很長,上方小小的頭部因為尖窄的鼻子而顯得被拉長了。而且鼻孔很大。

Point

為了保持平衡，馬移動的步伐是右前腳與左後腳，
然後左前腳與右後腳輪流配合移動。畫奔馳中的馬
時，我們會很自然地畫出四肢緊繃地朝前後方向伸
直，然而⋯⋯這是不可能出現的姿勢！

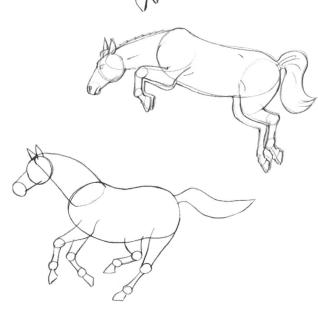

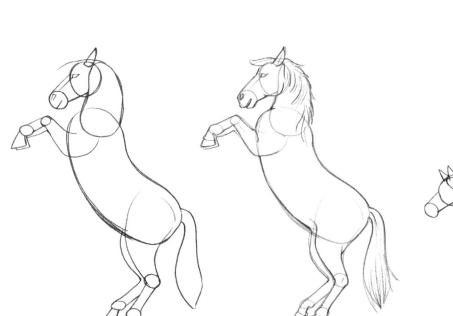

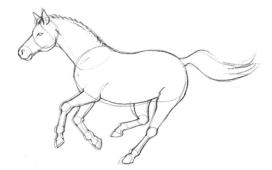

儘管牠的尺寸和體重非常龐大，馬仍然能以
後肢直立起來，跳過障礙物往前躍行。仔細
觀察，牠的腿從不會完全伸直。

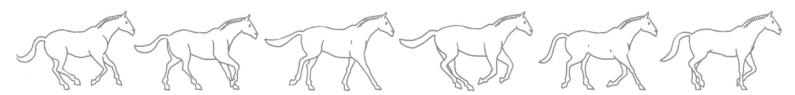

▌ 小技巧

沾水筆是非常有趣的繪畫工具。配合墨水，以及金屬與紙張之間的接觸壓力強弱，它能畫出各種粗細的線條。

馬科動物

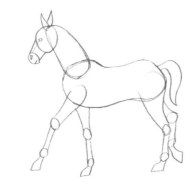

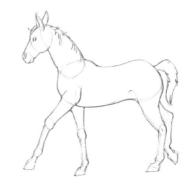

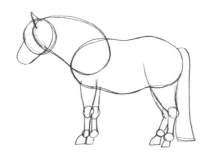

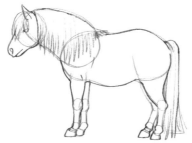

▲ 小馬比較有「曲線感」，而且嘴部比較短。牠可能有很長的馬鬃。

▶ 斑馬比馬小一點，以牠的條紋毛色聞名，我們可以用深色色鉛筆畫這些條紋。深色色鉛筆既可以拿來用細筆畫描繪細節，也能直接替條紋上顏色。

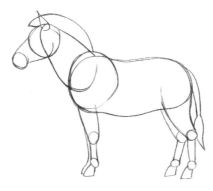

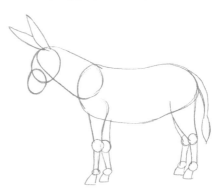

▼ 驢子的腿比馬短，身形矮壯，嘴比較圓闊。

Point
觀察不同尾巴之間的差異。有的馬科動物尾毛從背部尾端直瀉而下，別的卻正相反，短短的蓬鬆尾毛上方連接著一段直硬的長尾巴。

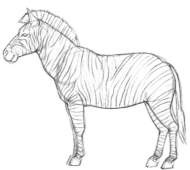

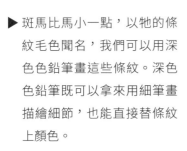

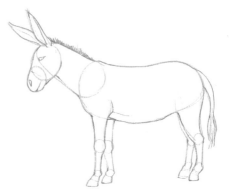

鹿

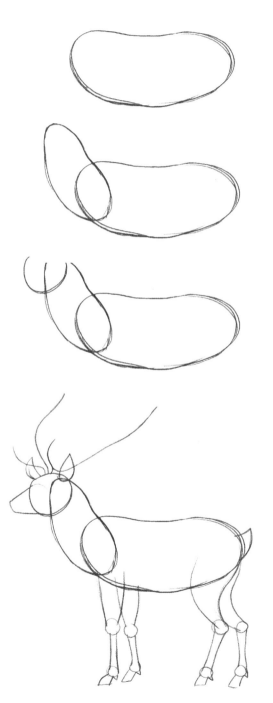

Point
以馬的結構做基礎，配合拉伸、增胖、壓擠、縮
小、延長……等等方法，你可以畫出許多其他的
動物。需要的只是仔細觀察牠們的長相差異和比
例，使每個主題具有自己的特色。往往，差異存
在於細節裡。

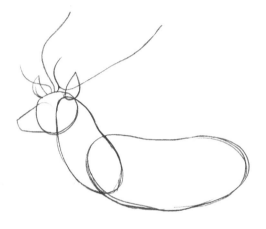

雄鹿的脖子上有長毛構成的裝飾，牠的嘴比較短而且尖細。牠沒
有鬃毛，但有相當大的鹿角。鹿蹄比馬蹄小一點、尖一點，尾巴
不過是一小撮絨毛。

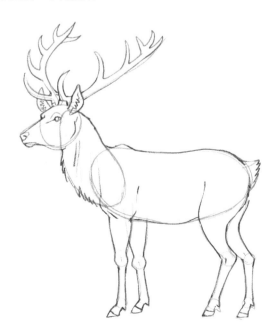

45

長頸鹿

在擁有細長腿的動物中，長頸鹿看來似乎最不符合地心引力原則。為了讓牠的脖子能高高拉伸，長頸鹿的背部彎彎地傾斜著。牠的長脖子在盡頭處變得細細的，連接著一顆長著細嘴的小頭。長頸鹿的頭頂有圓柱狀的角。牠的鬃毛很短，且有極長的細腿。

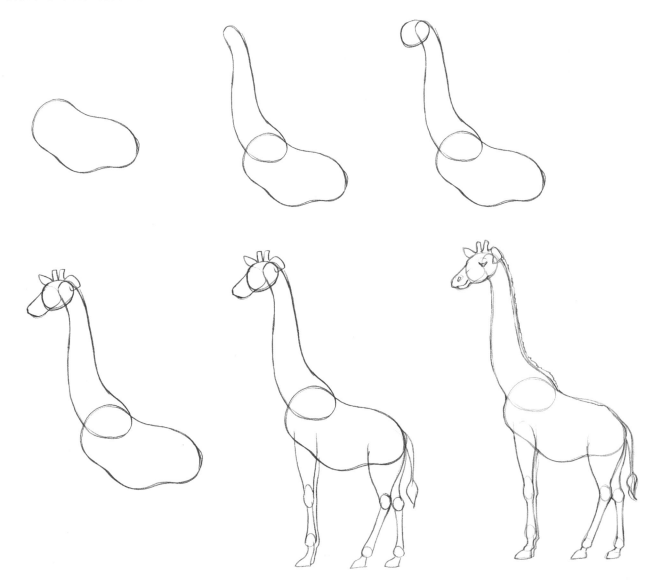

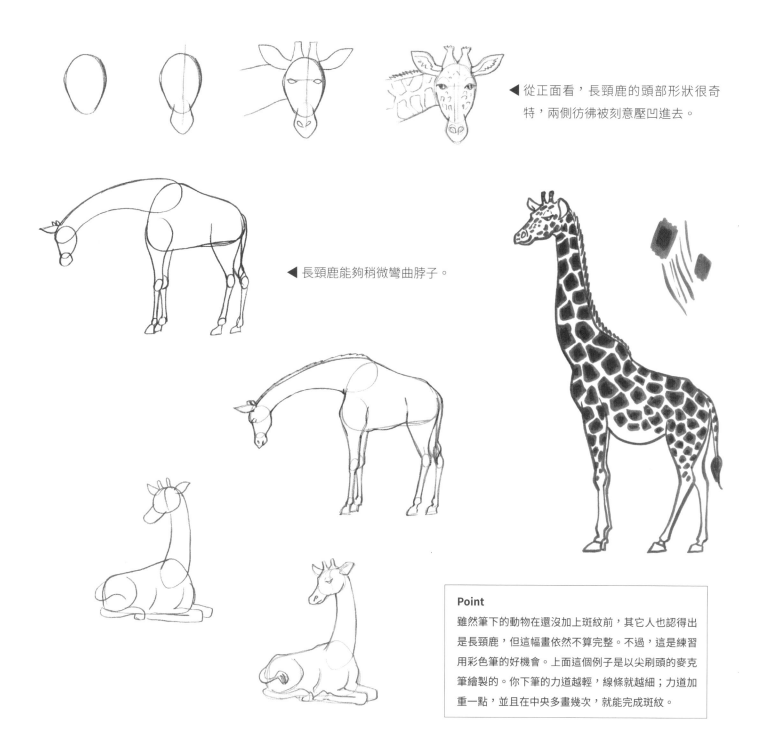

▲ 從正面看，長頸鹿的頭部形狀很奇特，兩側彷彿被刻意壓凹進去。

▲ 長頸鹿能夠稍微彎曲脖子。

Point

雖然筆下的動物在還沒加上斑紋前，其它人也認得出是長頸鹿，但這幅畫依然不算完整。不過，這是練習用彩色筆的好機會。上面這個例子是以尖刷頭的麥克筆繪製的。你下筆的力道越輕，線條就越細；力道加重一點，並且在中央多畫幾次，就能完成斑紋。

乳牛

乳牛的身軀既沉重又龐大，可以用一個長方形當作外輪廓。牠的背部微凹，腹部呈現圓弧狀。我們在長方形一端斜斜地加上頸部，然後是代表頭部的球體，在尾端收縮為三角形成為嘴巴，最後加上一個小小的圓形。牛角根部連結在微微的隆起處，牛腿關節既小又圓，末端是蹄子。不過，牛腿比馬腿短。牛尾是一條硬尾巴，後端有一小撮毛。

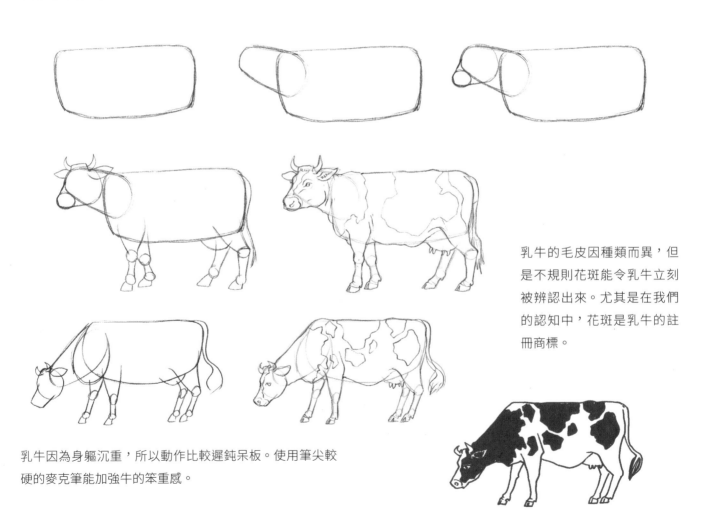

乳牛的毛皮因種類而異，但是不規則花斑能令乳牛立刻被辨認出來。尤其是在我們的認知中，花斑是乳牛的註冊商標。

乳牛因為身軀沉重，所以動作比較遲鈍呆板。使用筆尖較硬的麥克筆能加強牛的笨重感。

大象

要讓筆下的大象馬上被認出來，我們只需要畫一個胖胖的外型、一條長鼻子、兩條象牙和大耳朵。雖然大象很容易畫，但是我要再次強調：關鍵在於細節裡。仔細觀察一下，你會發現大象的腿其實蠻長的，頭部大約呈三角形。牠的耳朵也是三角形，類似亞爾薩斯 (Alsace) 人的傳統頭飾。象尾巴很短。別忘了強調皮膚的皺褶，因為大象的皮膚上有許多皺紋。

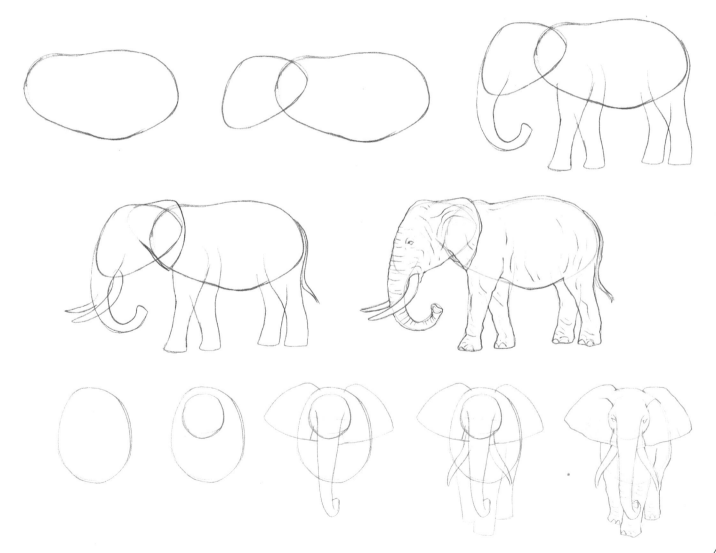

▌小技巧

　　炭筆雖然無法表現出很多細節，但是能畫出明暗和陰影。你可以
用炭筆直接畫出大面積，以手指摩擦將炭粉抹開、加強陰影部分、以
炭筆尖角強調出輪廓。還能用軟橡皮擦擦拭出明亮面。

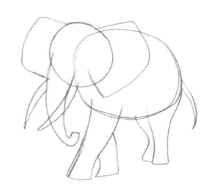

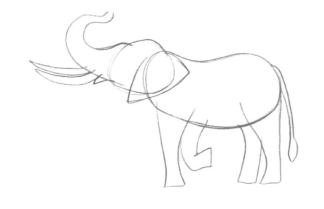

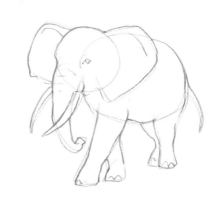

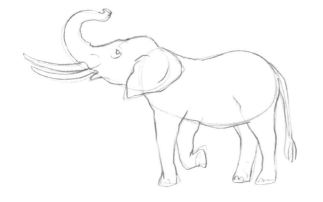

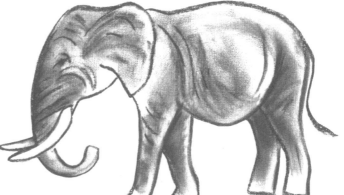

熊

熊可以隨意轉換四腳站立、兩腳人立或坐姿等姿勢。牠的動作有點近似人類，但是稍微笨拙一點。熊看起來很溫和，但事實上牠是強而有力的大型動物，所以要記得畫出牠肥厚的腳掌。

① 先畫出一個肥胖的橢圓形，背部下凹，腹部渾圓突出。

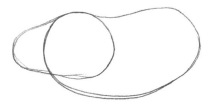

② 加上脖子，一端的上部弧線與肩膀肌肉重疊，另一端漸漸變細。

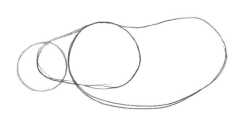

③ 然後是小小圓圓的頭。

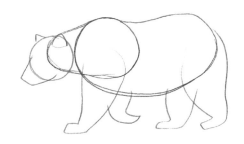

④ 嘴巴很短，上面有一個小鼻子。耳朵又小又圓。

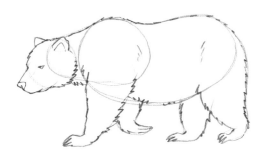

⑤ 熊的腿被厚厚的毛包住，因此不需要畫出關節。腿部末端有彎曲的長爪子，尾巴非常不明顯。

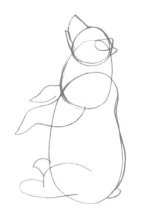
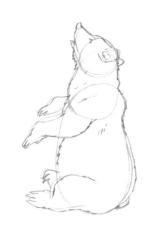

▶ 畫坐著的熊，重點跟畫行進中的熊一樣，但是重量集中在後方，好傳達出「重心固定」的感覺。

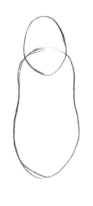
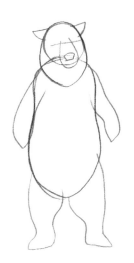
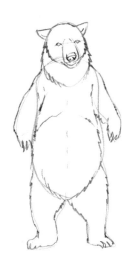

▶ 雙腳站立的熊看起來就像一個矮胖的人類；身軀是粗短的花生形狀，上面沉重地連著一顆頭。牠的腿很粗，穩穩地站著。我們必須讓觀者感覺到穩重感。

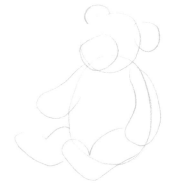
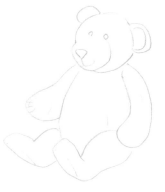

▶ 至於玩具熊，你可以修改一點比例。身體很圓，腿短短地，頭和耳朵都很小，尤其別忘了加上笑臉……

貓熊

　　貓熊很吸引人，因為牠有熊的一切特徵，卻不像熊那麼嚇人。牠的身材比較小、比較圓，彷彿隨時面帶笑容，就像個長不大的孩子那樣可愛。

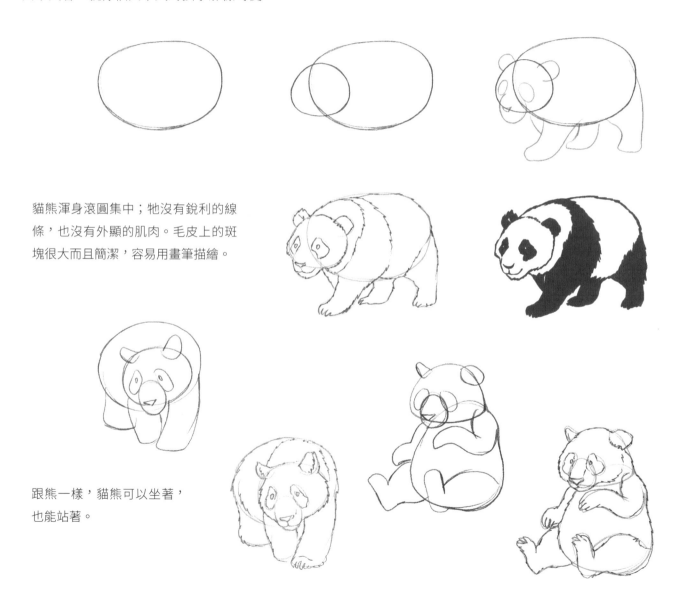

貓熊渾身滾圓集中；牠沒有銳利的線條，也沒有外顯的肌肉。毛皮上的斑塊很大而且簡潔，容易用畫筆描繪。

跟熊一樣，貓熊可以坐著，也能站著。

鳥

　　畫鳥最重要的地方，在於牠是一種很輕盈的動物，而
且有飛行能力。鳥的種類繁多，因此，我還是那一句話：
差別取決於細節。用心觀察鳥喙的形狀、背部和腹部的弧
度（渾圓或纖長）、羽毛花色、翅膀尺寸和形狀是圓的還
是尖的……

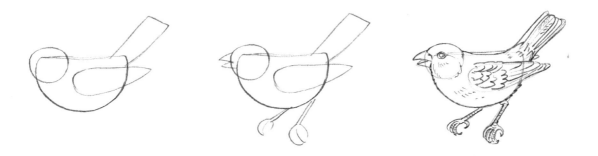

▲ 畫麻雀的時候，先畫一個肚子圓鼓、背部平直的形狀。頭部是一個小小的圓。翅膀在「肩膀」處呈圓角，收起時
　尾端是尖的。尾巴的羽毛收攏為長方形。鳥的整體形狀是圓形，但是羽毛線條筆直。

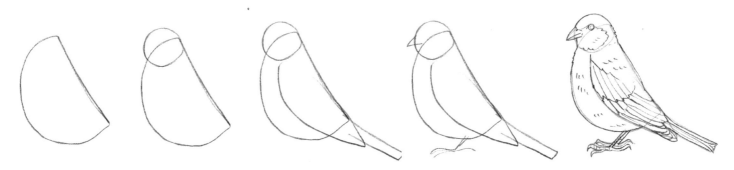

▲ 休息中的鳥，外型向一邊傾斜，背部的斜度很大。

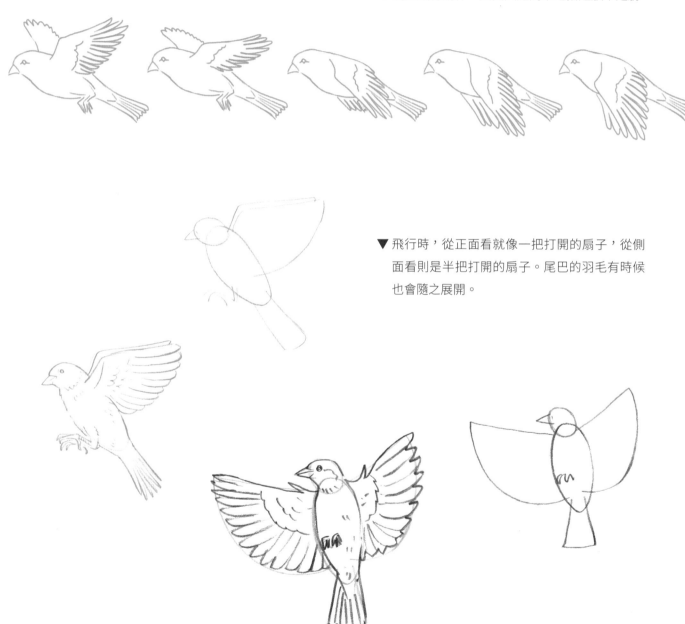

▼ 鳥的飛行動作，其實只是簡單地抬起放下翅膀。

▼ 飛行時，從正面看就像一把打開的扇子，從側面看則是半把打開的扇子。尾巴的羽毛有時候也會隨之展開。

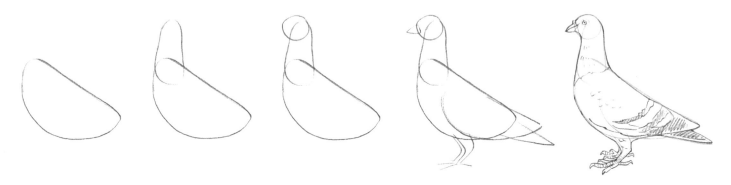

▲ 體型越大的鳥，身體越長、頸部越拉伸，所以基本形狀與小鳥一樣，只是將其拉長。

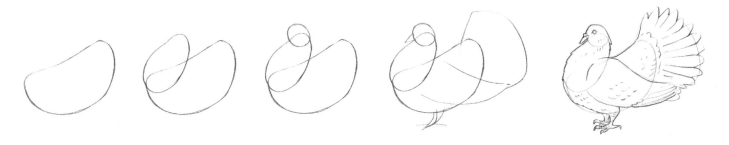

▲ 基礎形狀可以向一方傾斜，比如一隻挺胸預備開屏的鴿子。接著，加上小型鳥類身上不明顯的脖子。最後加上一個小球作為頭部。

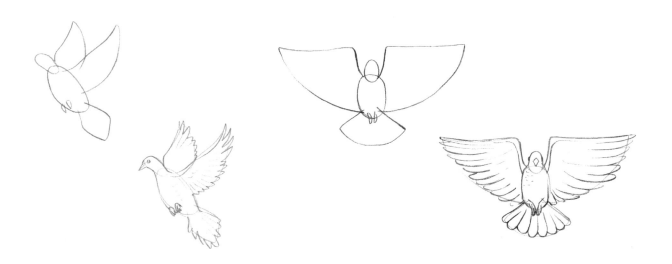

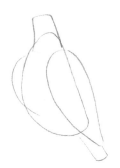
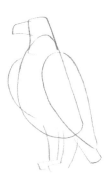
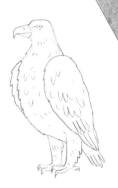

▲ 至於老鷹，基礎形狀的腹部圓鼓，背部直挺。頭型具有明顯的折角，帶給老鷹強硬堅毅的個性。牠的翅膀在肩膀部分呈弧形貼著身子，尾端尖尖的，尺寸很大。最後，老鷹的喙也不小，彎角明顯，喙尖有點鉤。

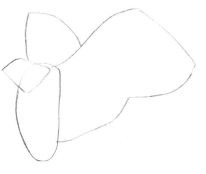

◀ 張開的翅膀清楚顯露出羽毛，尾部羽毛也同時伸展開來。小腿末端是令人望而生畏的尖爪。

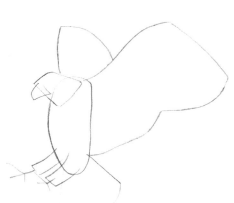
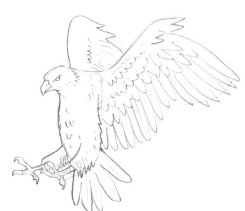

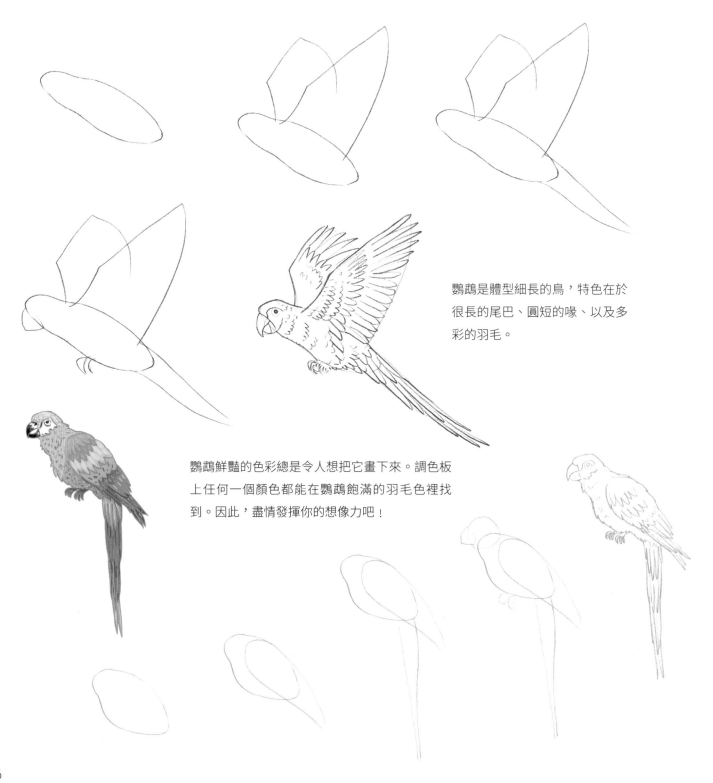

鸚鵡是體型細長的鳥，特色在於
很長的尾巴、圓短的喙、以及多
彩的羽毛。

鸚鵡鮮豔的色彩總是令人想把它畫下來。調色板
上任何一個顏色都能在鸚鵡飽滿的羽毛色裡找
到。因此，盡情發揮你的想像力吧！

家禽

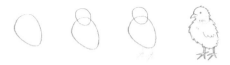

無論何種動物，雄性與雌性的外表都不同。譬如母雞和公雞的外型差異就很大。公雞體型大，結構複雜；母雞的外型則較渾圓簡單。在以下的描繪步驟中可以看到，公雞的基本形狀有明顯的彎折，母雞則傾向渾圓。公雞的脖子細細長長的。與母雞不同，公雞身上有很多細微的特點，令人目不暇給。

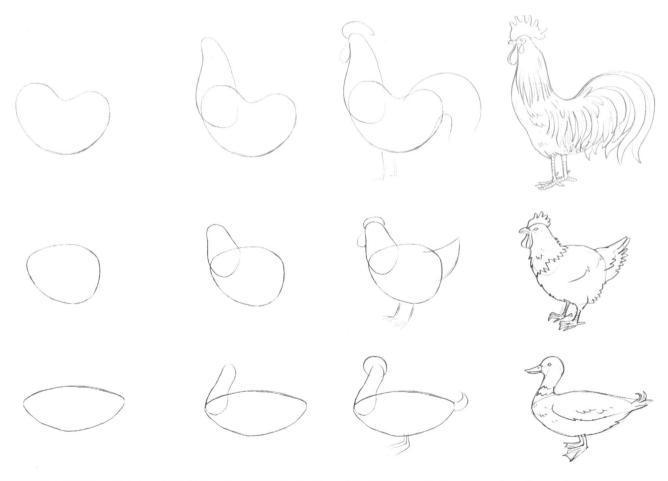

鴨子的基本形狀像一顆杏仁，脖子很長。如果要畫鵝或天鵝，就可以把脖子再拉長。最後加上一顆小球成為頭部。

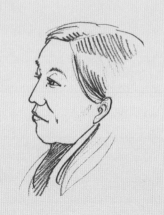

畫人物

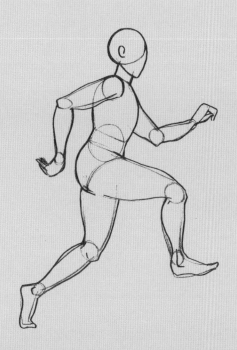

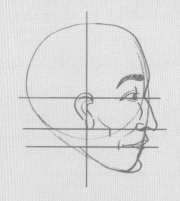

畫人物其實比看起來簡單。先別試著畫出完美的比例，也不要從輪廓開始下筆。體積、彎曲、線條、動作和神態……，這些都是賦予筆下人物生氣的要素。隨著你的畫筆勾勒，筆下的人物就會漸漸顯得真實。然後，你就可以開始跳出現實，隨著你的喜好創造、變形、修改畫紙上的人物了！

人體的比例

雖說畫人物的時候，我們可以借助於完美的比例和數字計算，但是想畫好人體比例卻需要細心觀察。我們花越多功夫觀察，畫得就越正確。首先，問自己幾個問題：我的頭和肩膀寬度比起來有多大？我的肩膀斜度和寬度如何？我的手臂長度和身高之間的比例？

在每次的比較觀察中，必須持續審視身體的某一部位與其他部位的相對比例。接著，你可以開始自由地調整出「理想的」比例。即使畫出來的人物並不符合傳統標準比例，仍然可以是正確、好看、有生氣的成功畫作！

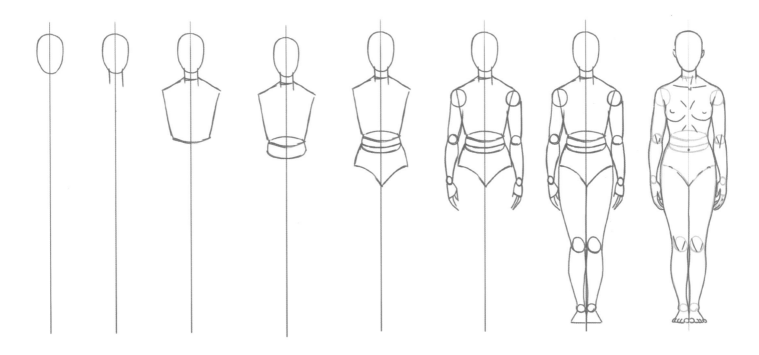

▲ 女人和男人之間主要的差別在於肩膀寬度、上身較豐滿、大腿較纖細。我們通常會想像男人的體型較大並且有肌肉感，而女人的所有特徵都相對嬌小，但是，有時模特兒卻不盡然如此。

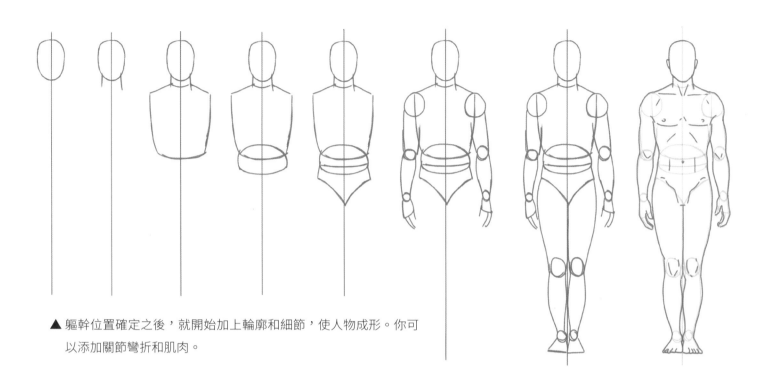

▲ 軀幹位置確定之後，就開始加上輪廓和細節，使人物成形。你可
以添加關節彎折和肌肉。

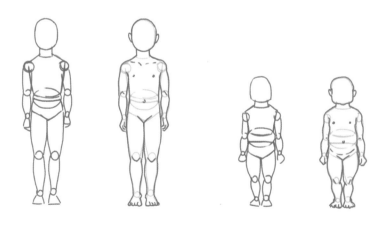

▲ 小孩子的身體還不具明顯的凹凸感；大腿不粗壯，肌肉也不明顯。
至於幼兒，特別是嬰兒，他們的身體由許多圓弧組成，彷彿身體
肌肉還蜷縮著等待拉長拔高。

Point

這兩頁的練習著重於基本比例、體積和活動關
節。每一個步驟都是與前一個步驟相對照。在一
條中線上，先畫出頭部，然後畫出身體其他部
位，畫的時候記得加上體積感。胸部的體積感是
由肩膀斜線的尾端往下延伸形成的，胸部兩旁的
線往下至腰部後往中央稍微收攏，接著在腹部處
又顯得圓一些。

腰腹部的形狀是橢圓形。骨盆和下腹部形成如內
褲底部的線條。手臂和肩膀連接處是小小的圓
形，同樣的圓形也出現在手肘和前臂之間，以及
手腕與手掌之間。這些圓形代表肢體的活動關
節，膝蓋和腳踝上也有。肉的體積和凹凸程度可
以依你的喜好決定。

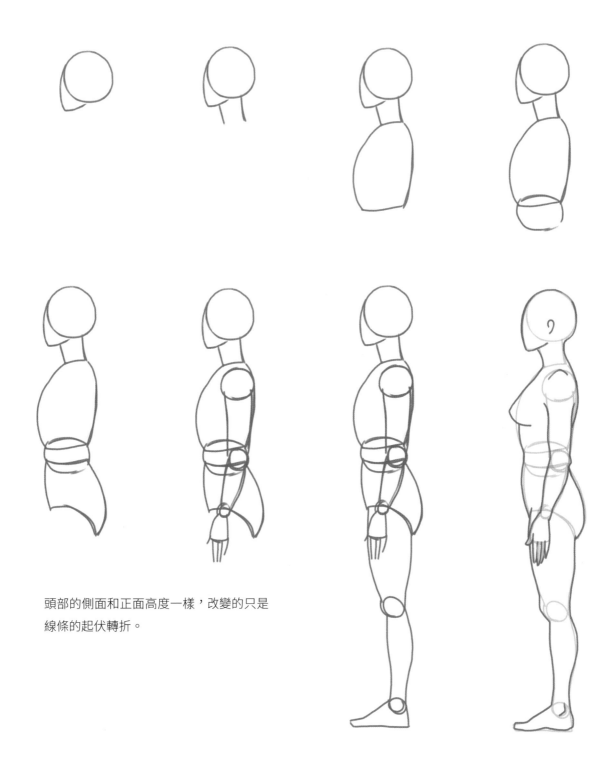

頭部的側面和正面高度一樣，改變的只是
線條的起伏轉折。

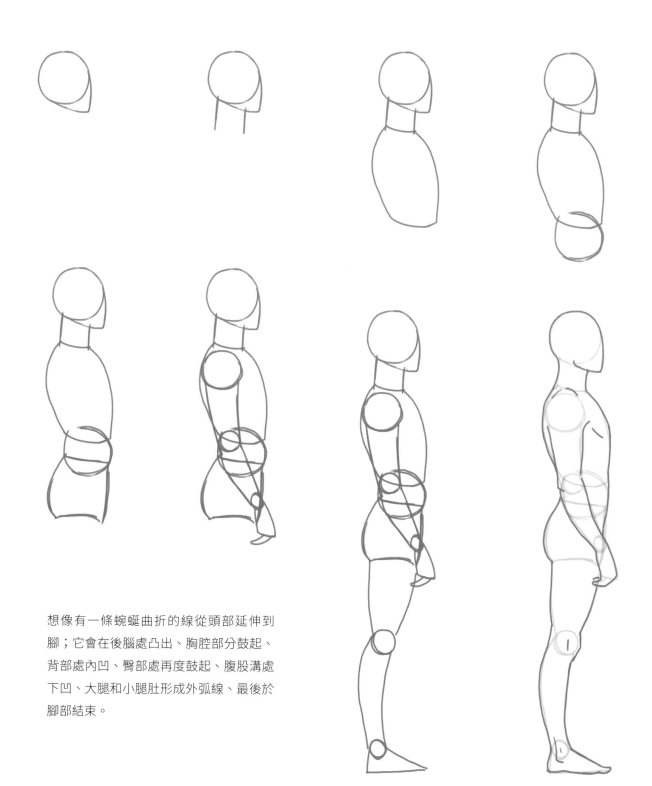

想像有一條蜿蜒曲折的線從頭部延伸到
腳；它會在後腦處凸出、胸腔部分鼓起、
背部處內凹、臀部處再度鼓起、腹股溝處
下凹、大腿和小腿肚形成外弧線、最後於
腳部結束。

動作

現在，你可以開始替人物注入生命。他展示的姿態能幫助辨識男女性別。肢體彎折發生於軀幹之間的關節上。如果你不太確定姿勢是否正確，就以自己的身體當作藍本。

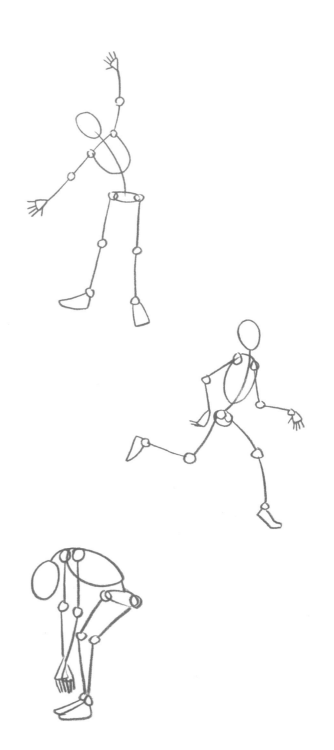

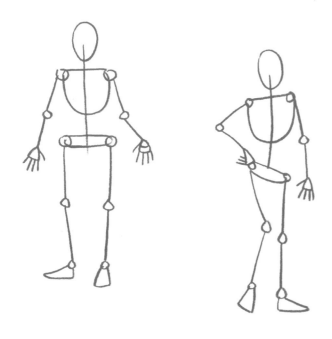

你也可以用「鐵絲假人」來表現姿勢與態度。

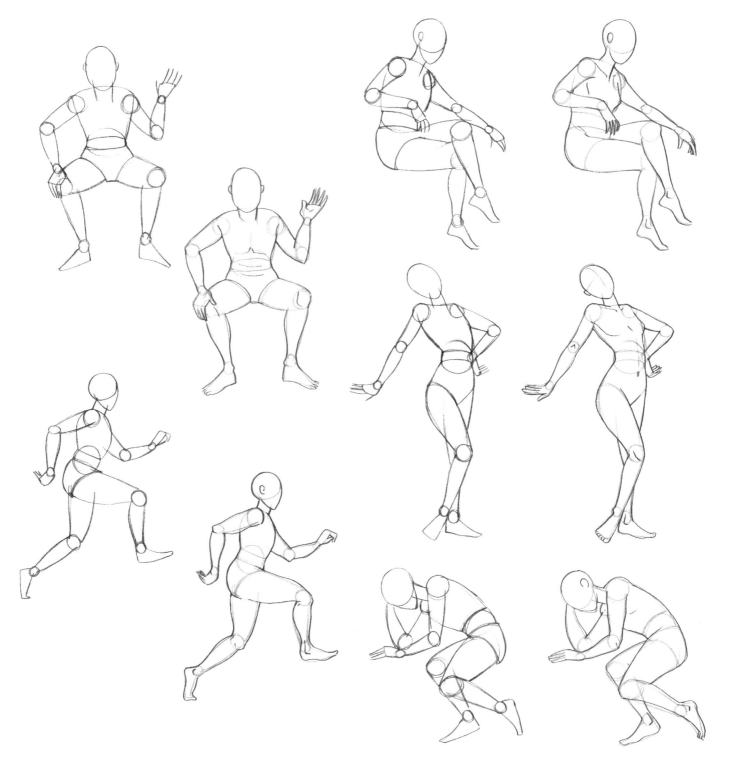

自由變形

　　做點小實驗，改變軀幹比例、誇張地加大或縮小身體的某一部分體積。這樣做可以幫助你找到平衡點，或是引領你創造出一個全新的想像人物。

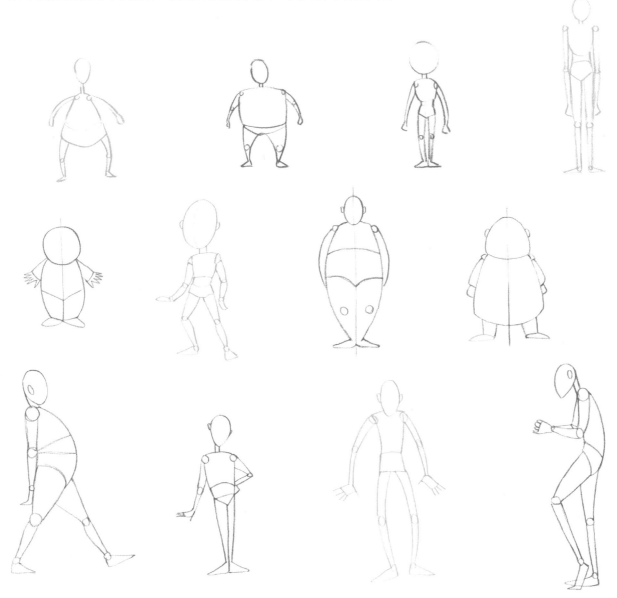

手

跟身體一樣，手由許多關節組成。畫手的時候，最難的是在表現出它的個性和正確的動作同時，還得兼顧許多不同部位間的平衡感。

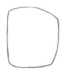 ◀ 先從手掌的大面積開始畫，大致上是一個弧線構成的方塊。

 ◀ 然後，假若是手背朝上，就加上手腕、大拇指指跟、以及連接指頭的小橢圓形。

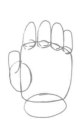 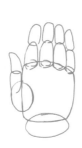 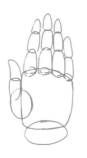

▲ 接下來畫手指，指節也要分別畫清楚。

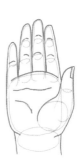 ◀ 在替手的骨架「加料」時，可以在指節處畫上皺褶，也別忘了指甲。

 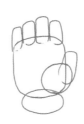 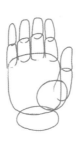 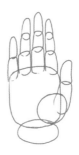

▲ 至於手心的部分，畫上掌紋和指節摺紋可以增加體積感。

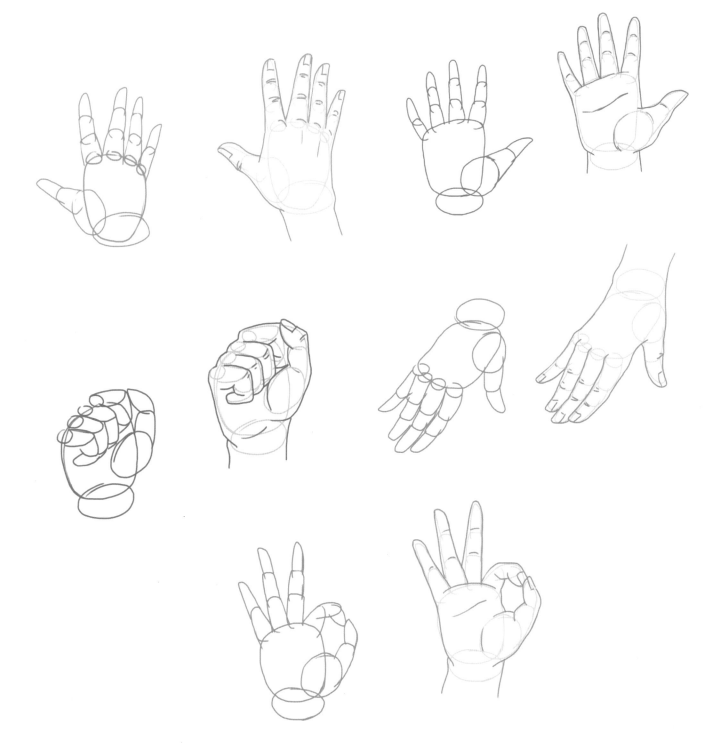

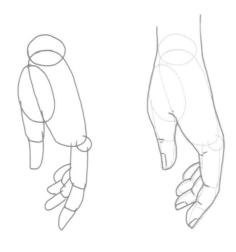

◀ 手的側面顯得比較單薄，手指由前往後排列，拇指在內側。

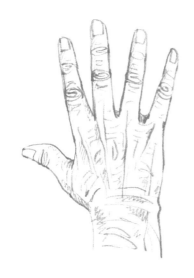

◀ 老年人的手上布滿皺紋、摺痕和凹陷，可以用鉛筆畫短斜線來加強。

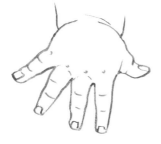

◀ 嬰兒的手指很短小，指頭稍尖，手掌胖乎乎的。

腳

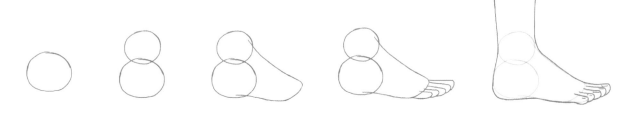

▲ 畫腳的側面時，先將腳跟定位好。然後在腳跟上方畫出踝骨，往側邊延伸出一個底部平直、上部傾斜的形狀，這就是腳的外型。最後畫上由前往後排列的腳趾。

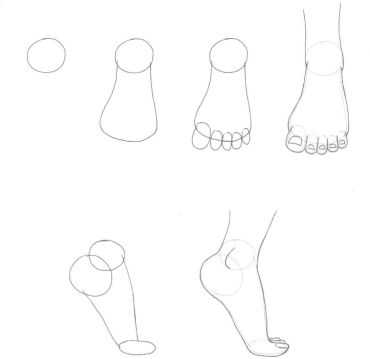

◀ 畫腳的正面時，則從踝骨開始畫起，因為我們並不會看到腳跟。腳在大拇趾旁側的體積感最厚實，腳趾由此從大排到小。

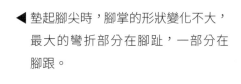

◀ 墊起腳尖時，腳掌的形狀變化不大，最大的彎折部分在腳趾，一部分在腳跟。

衣著

畫衣服的要點是，成功地詮釋出衣料材質，並且和軀體彼此之間的關係合理，摺痕也出現在正確的部位。我們可以使用短斜線表現出布料凹陷部分的陰影、強調皺褶、或表現布料之間的層次感。

▲ 一般來說，衣服的皺褶處跟身體彎折處是相應的。也要記得衣服是有下垂感的。

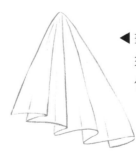

◀ 長裙會有許多皺褶，並在裙襬形成波浪。

◀ 軟質針織衫的袖子會有很多帶圓角的褶痕。

◀ 畫一塊具透明感的紗，必須畫出反折在後的料子，但是筆觸要輕。

◀ 除非手肘處和膝蓋有彎折，否則筆挺的西裝並沒有自然的摺痕。相反地，沿著褲腿會有長長的熨燙痕。

◀ 非常輕軟的絲巾會隨風以瀟灑的波浪線條舞動。

臉孔

　　畫臉孔和畫人體一樣，我們可以透過幾個比例規則觀察眼前的對象。以下會為你解釋這幾個簡單的原則。不過，想畫出有個性和傳神的臉孔，並不是非得靠這幾個法則不可。而且這些法則因繪畫的對象而稍有不同。譬如，你是依據真實臉孔而畫，或是畫想像中的臉孔，這些都會影響比例規則。你也可以刻意跳脫這些比例原則，為你的畫作賦予更強烈的特色。

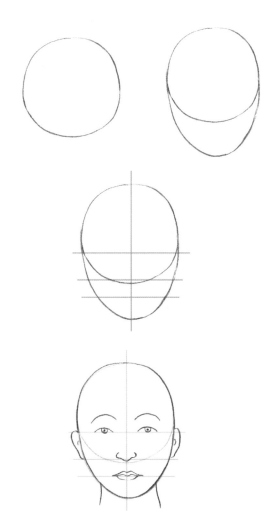

◀ 畫正面時，先畫一個圓，再加上一條弧線使整個形狀呈現橢圓形。你也可以一開始就畫出一個橢圓形。

◀ 在橢圓形中央拉一條直線。接下來，在橢圓範圍內的直線中心拉一條橫線。在這條橫線之下的中央部分再畫一條橫線，以同樣手法在橢圓下方範圍內的這條橫線以下，再畫一條平分橫線。

◀ 這樣就會得到眼睛、鼻尖、和嘴巴的高度。耳朵位於最初的兩條橫線之間。

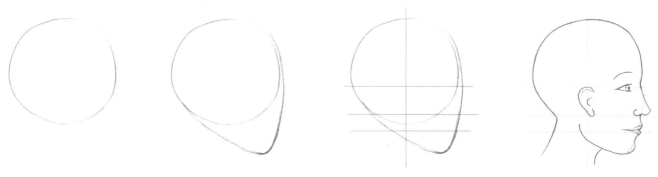

▲ 畫側面時，一開始的圓，有一邊是後腦。後腦通常很容易就被畫得扁平。五官線條從圓形高處的弧度開始發展。在眼球的高度往內凹陷。鼻子沿著斜線往下到達尖端，斜線往內折形成嘴巴和下巴，再往上延伸至耳朵。這些五官的擺放位置與畫正面時拉的參考線相對應。

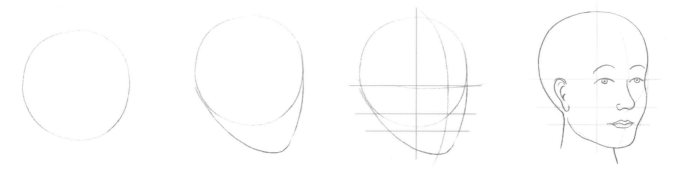

▲ 畫四十五度角的時候，下巴的突出點位於中心線與側邊界中央。五官沿著一條弧線來做配置。

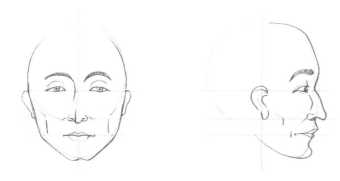

◀ 有了這個基礎，我們就可以接著畫各種臉型，可能是鼻骨更隆起、或是下巴尖端更突出……。

表情

　　要讓臉孔具有表情，你可以觀察鏡子裡的自己。笑一笑，看看臉上那些部分會皺起來，那些地方提高或下降。臉孔會依照每個表情扭曲、隆起、拉長、縮短、皮膚會在不同的地方形成皺紋。在以下的圖示中，紅色的小箭頭指示你，臉上的五官會往哪個方向動作。

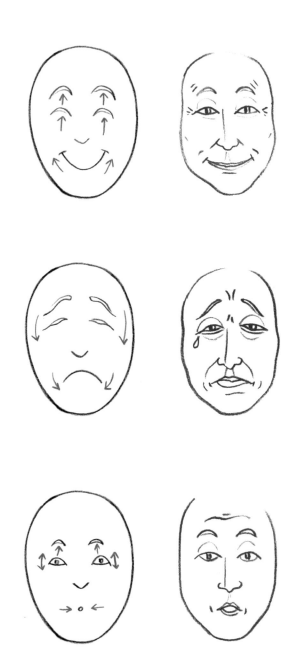

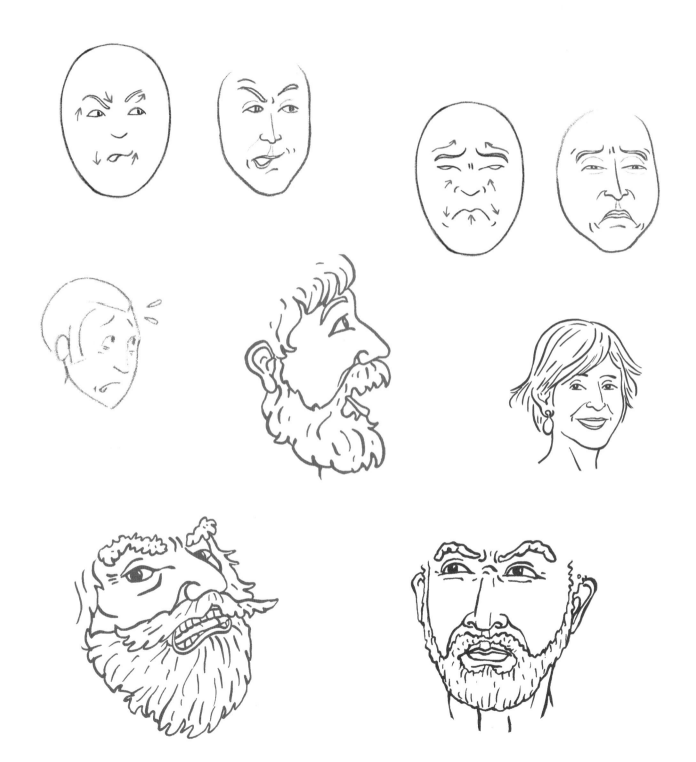

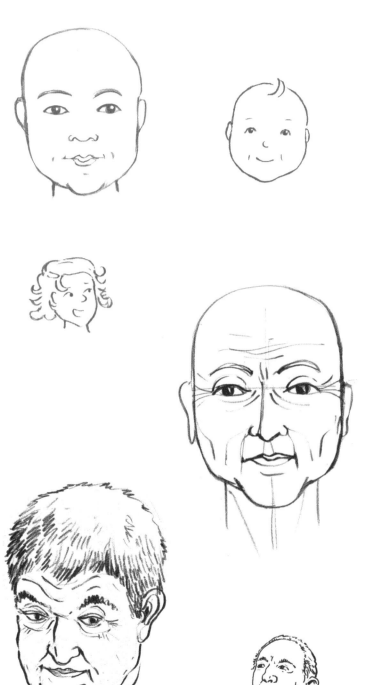

◀ 嬰兒的臉孔比較圓。鼻子小小的，嘴巴的線條很簡單。重要的是線條越少越好。因為細小的線條越多，就越會製造出皺紋多的視覺效果。我們加上越多線條，臉孔看起來就越老。

◀ 要表現出具有歲月痕跡的臉孔，我們就必須依照年歲加上更多皺紋線條。臉部肌肉也會往下垂。某些部位，譬如鼻子、耳朵和嘴巴的尺寸也有可能變大或變薄。

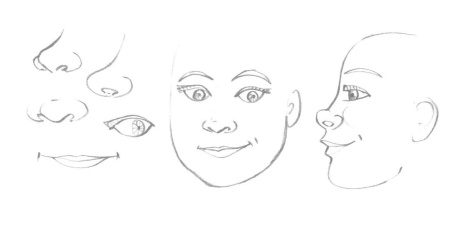

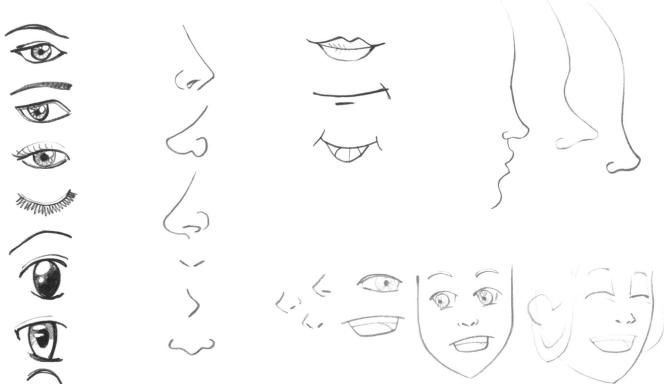

舉例來說，漫畫人物的眼睛向來較為誇張，而且水汪汪的。嘴巴可以具有肉感，也可以是一條線。

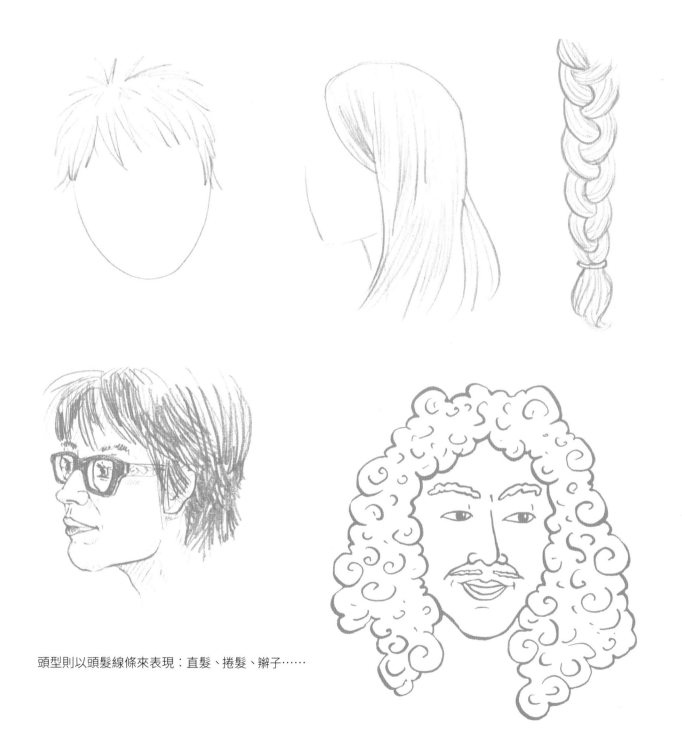

頭型則以頭髮線條來表現：直髮、捲髮、辮子……

世界上的各式長相

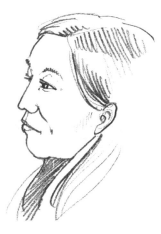

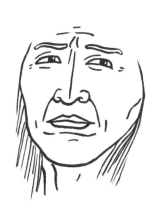

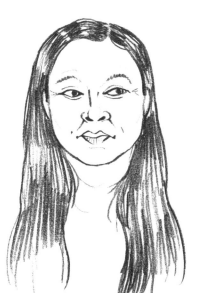

根據不同種族，這世界上的各式長相五官差異很大。仔細觀察眼睛、鼻子、嘴巴的形狀。有時候，連臉型都有不同種族的特色。

自畫像

　　若要畫一幅自畫像，或以真人為模特兒的肖像，我們可以先畫出一個大致的臉型（如下一頁的步驟），在上面畫出五官，然後重新用明顯的筆觸描畫確定的線條。你也可以直接從臉上的某一個五官開始畫（如本頁下方的步驟），在繪畫過程中要隨時檢查與先前畫好的部分之間的比例。

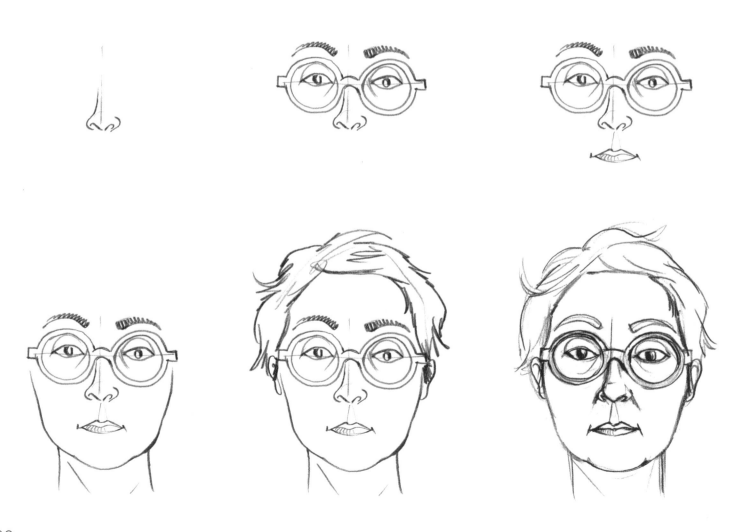

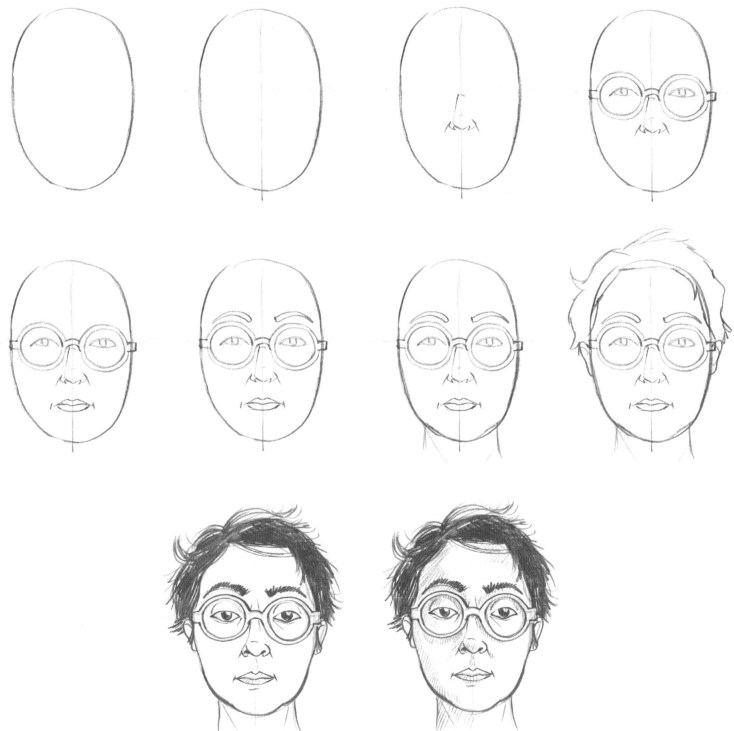

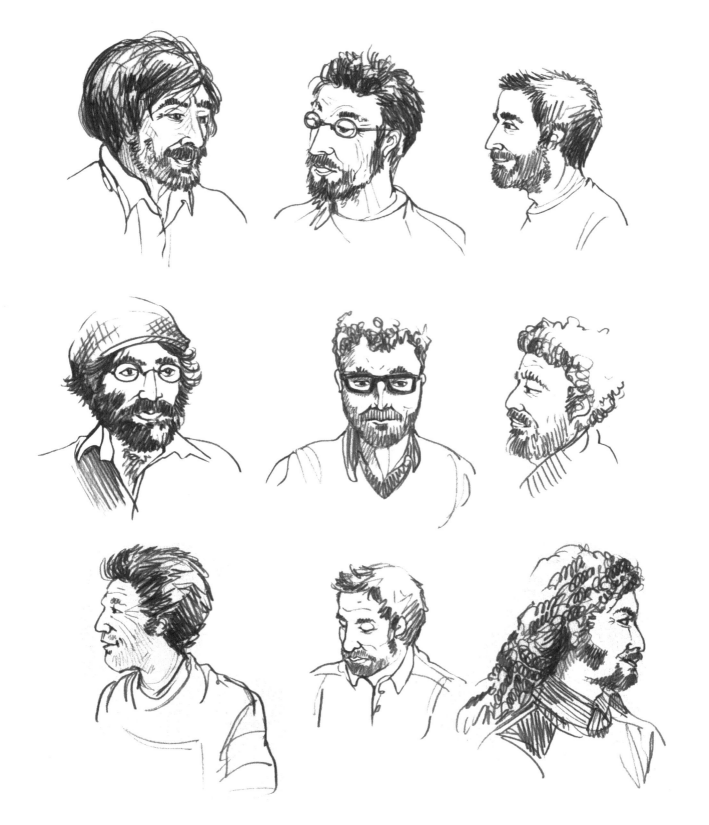

卡通畫

　　以前幾頁的寫實肖像技法為出發點,你可以將它們發展成卡通或漫畫式的肖像。你只需要誇張地表現臉上的特徵。

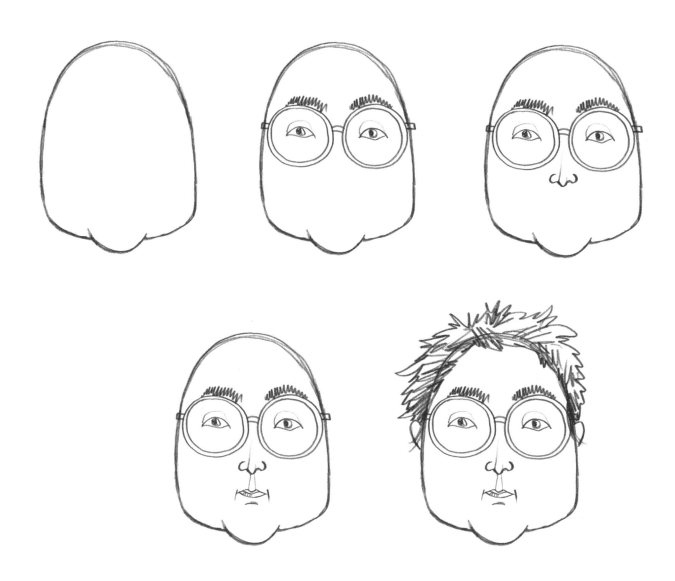

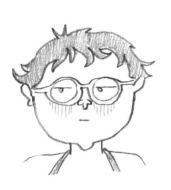

◀ 同樣的一張臉，你可以延伸出擁有小說主角的個性化特色。

◀ 藉著大幅轉化、勇於跳脫出之前討論過的手法，你可以創造
　 嶄新的臉孔，無論它們純粹出於想像或者是受到常見的臉孔
　 啟發。

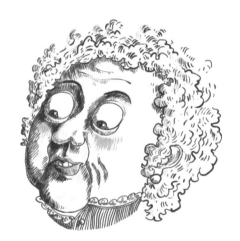

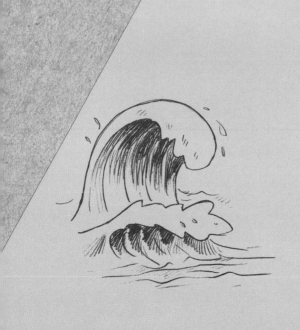

畫風景

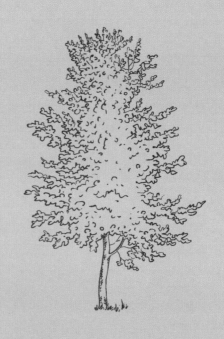

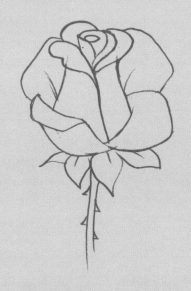

雖然植物不會四處走動，但它們卻富有生命力。太多線條會使一朵花顯得僵硬，太多細節則會使一片風景失去生氣……。要保持生氣，就必須讓線條呼吸。避免粗重的輪廓、鉅細靡遺的細節。切記要留白，筆觸輕重之間保持協調，光影要活潑。最後一點：在風景畫中，每每會有一個元素、一個小細節，特別吸引觀者的注意力；透過筆法，或是構圖，你可以強調這個元素，讓整幅畫顯得生動有活力，傳達出你想說的故事。

樹木

　　細節是讓筆下樹木易於辨認的指標。留下一些空白讓觀者感受出樹木的動態和生氣。一張線條輕盈的畫能暗示樹木會隨著風吹而搖動、還在生長、枝條柔軟……同時要留意光影的表現，清楚畫出日光照射方向，以及它如何照亮這棵樹。這些細節都能讓畫活起來。

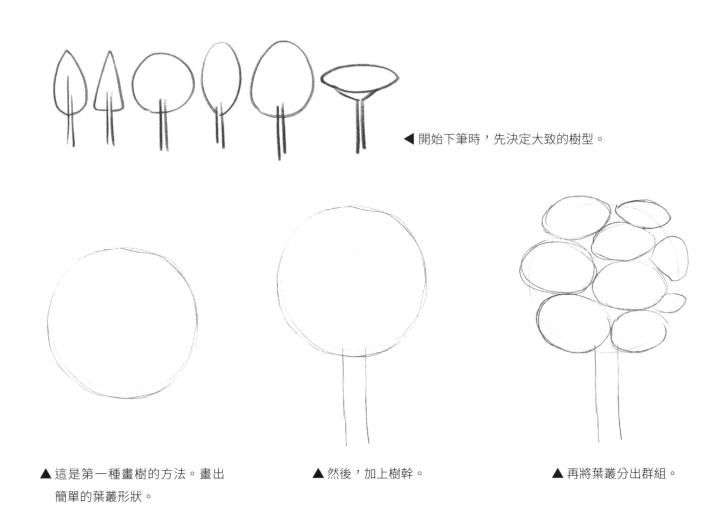

◀ 開始下筆時，先決定大致的樹型。

▲ 這是第一種畫樹的方法。畫出簡單的葉叢形狀。

▲ 然後，加上樹幹。

▲ 再將葉叢分出群組。

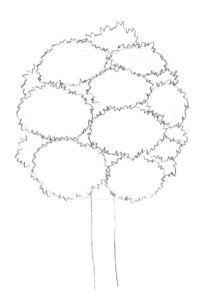

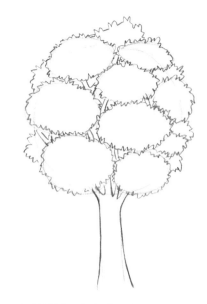

▲ 在葉叢群組外圍畫出不規則的鋸
　齒線條，讓這些群組各具動感。

▲ 將樹幹下部加寬。在葉間畫上枝幹。

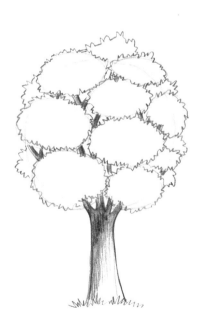

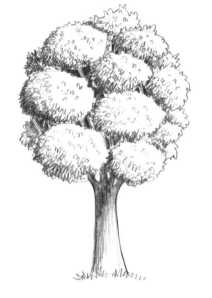

▲ 加上陰影。要畫好這個部分，必須想像（如果是畫眼前真實的樹，就仔細觀察）光線來源。
　陰影會出現在光線來源的相對側。在葉叢之中的陰影濃淡，取決於葉子的茂密程度。向光
　的部分留白。

第二種表現樹的方法，是從
不規則鋸齒狀畫出葉叢形狀
開始。然後畫出樹幹、樹枝、
葉叢內部的體積感。最後加
上陰影。

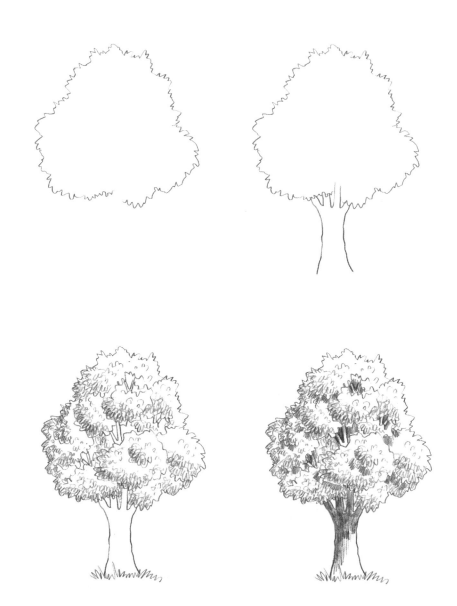

第三種方法是先畫出樹幹，再逐漸
加上枝條。次要的枝條必須比主枝
幹還細，數量更多。最後，加上大
面積的葉叢，以及陰影部分。

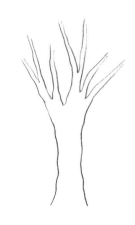

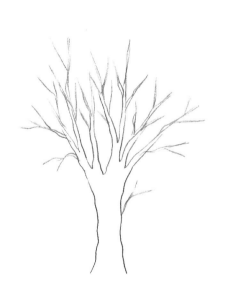

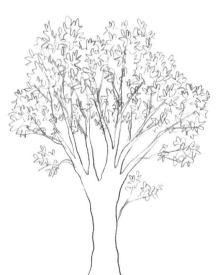

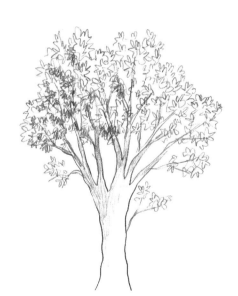

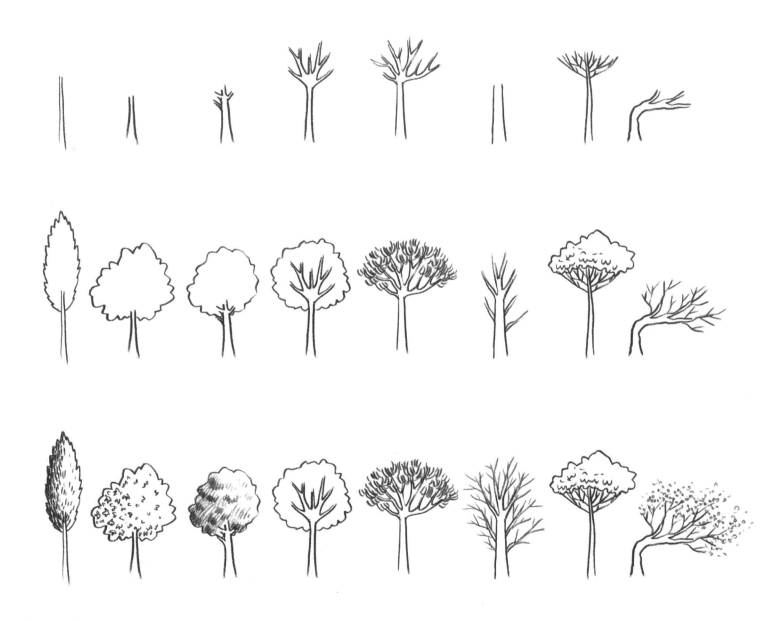

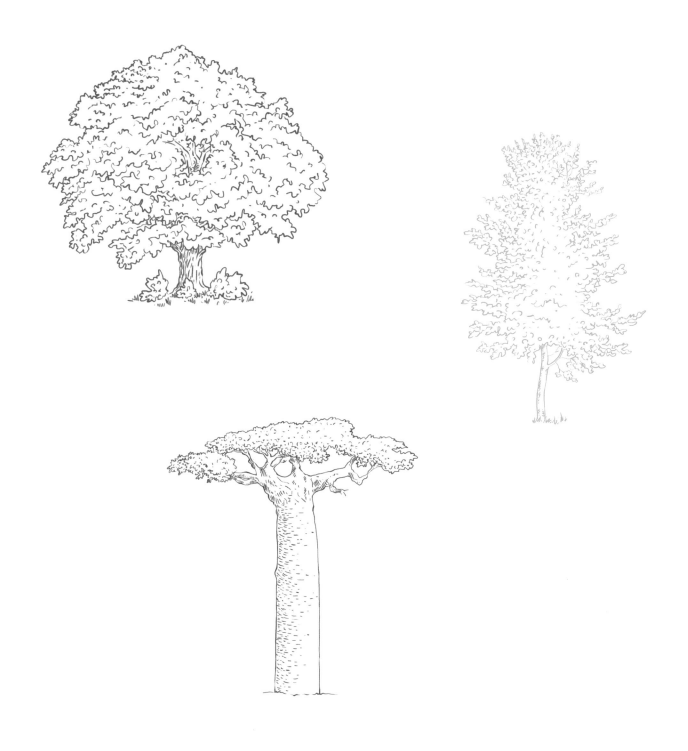

畫棕櫚樹的時候，一般是從樹幹畫起。要注意棕櫚樹的樹幹不一定是筆直的。接著，畫出交叉紋路的樹皮，然後以大曲線拉出主葉脈。最後依照喜歡的形狀畫上葉片。

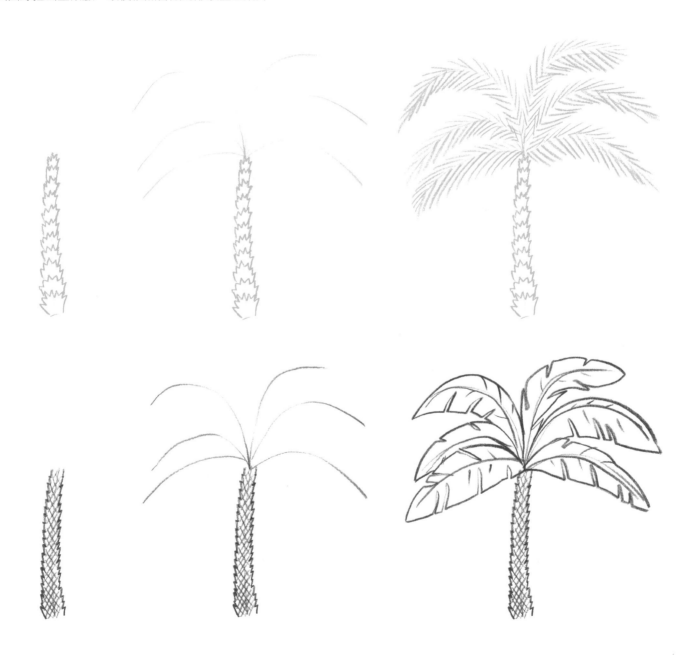

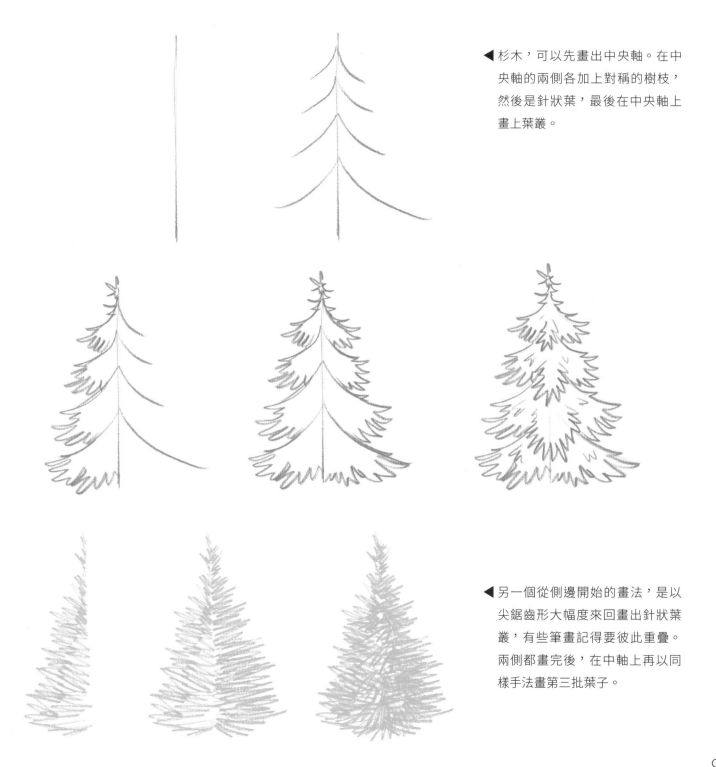

◀ 杉木，可以先畫出中央軸。在中央軸的兩側各加上對稱的樹枝，然後是針狀葉，最後在中央軸上畫上葉叢。

◀ 另一個從側邊開始的畫法，是以尖鋸齒形大幅度來回畫出針狀葉叢，有些筆畫記得要彼此重疊。兩側都畫完後，在中軸上再以同樣手法畫第三批葉子。

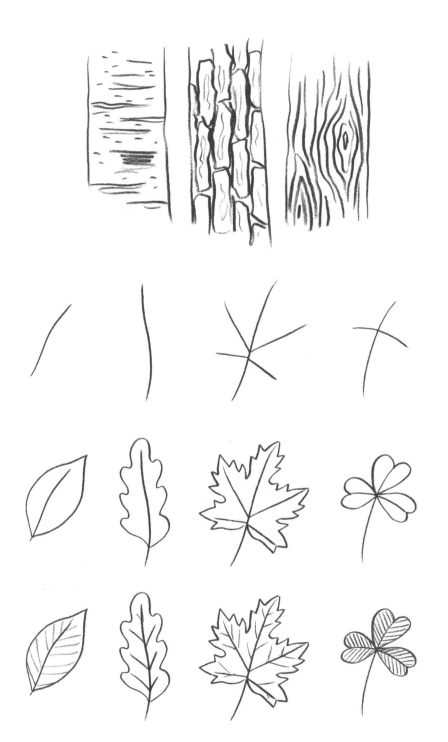

◀ 樹皮有很多種類。

◀ 畫葉子時,先從葉脈開始下
 筆,然後是輪廓,最後再完
 成葉面細節。

▌小技巧

　　要為一幅畫加上體積感，建議的方法是將描繪重點維持在前方物體上，逐漸減少後方景物的筆觸和細節，直到完全淡出。舉例來說，假如右邊這幅圖畫裡的枝幹都具有相同程度的細節處理，那麼所有的枝幹都會位於同樣的景深，將對觀者的視覺造成很大的負擔，令人不願久視。

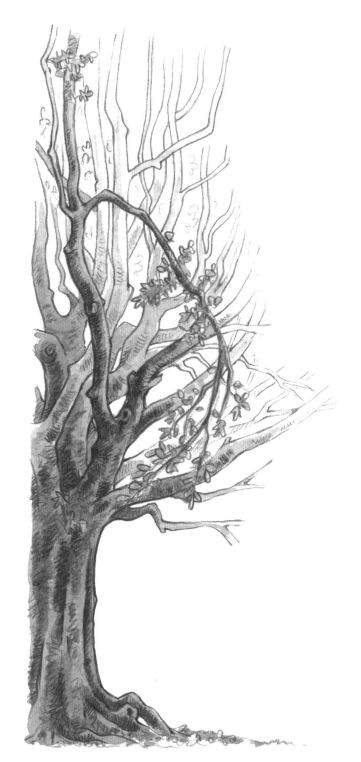

花

　無論是從側面或上方看，玫瑰花瓣都呈現螺旋形態排列。靠近花心處的花瓣緊密地包裹著，越往外，花瓣就越大、越彎曲。

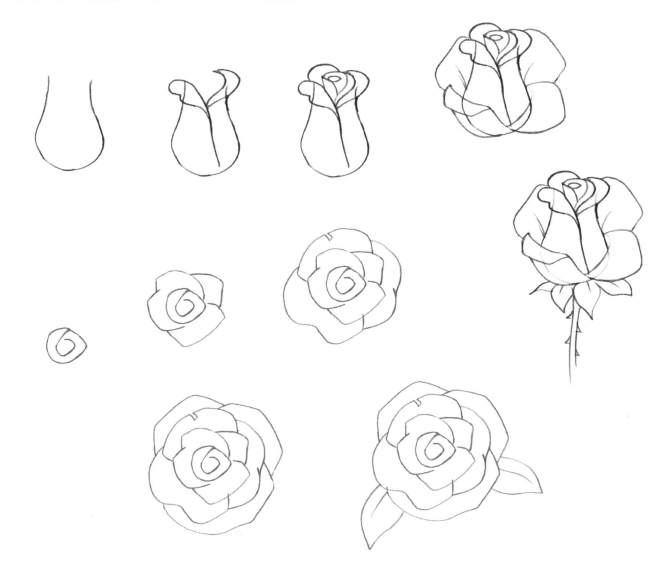

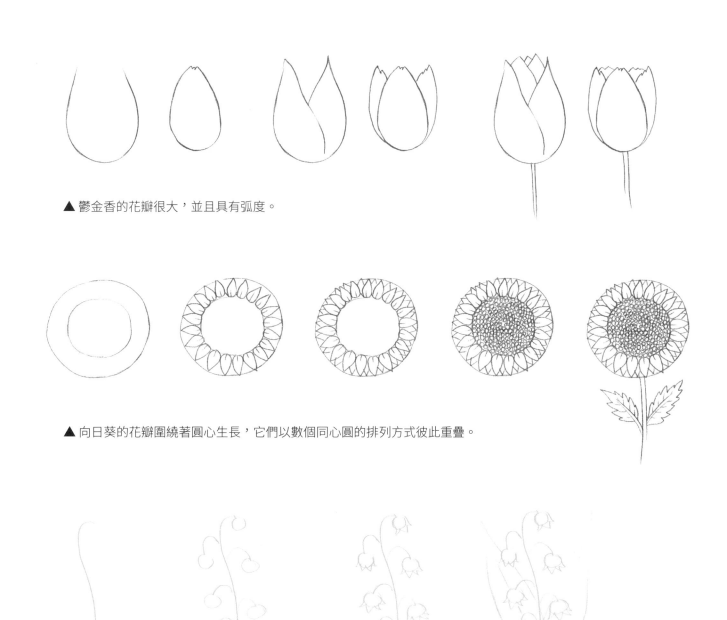

▲ 鬱金香的花瓣很大，並且具有弧度。

▲ 向日葵的花瓣圍繞著圓心生長，它們以數個同心圓的排列方式彼此重疊。

▲ 鈴蘭花的吊鐘形花朵，在微微彎曲的花莖兩側以互生型態生長。

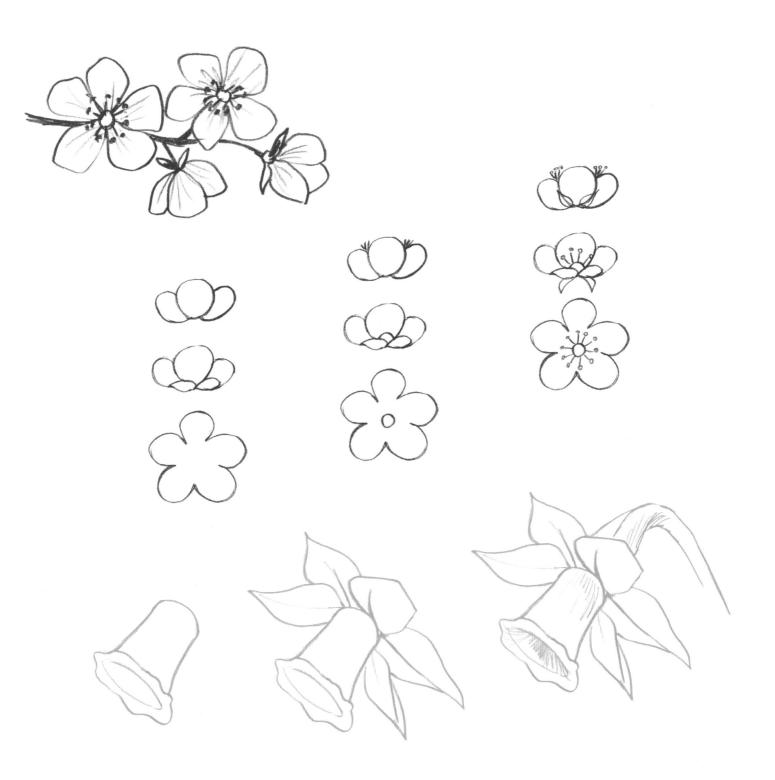

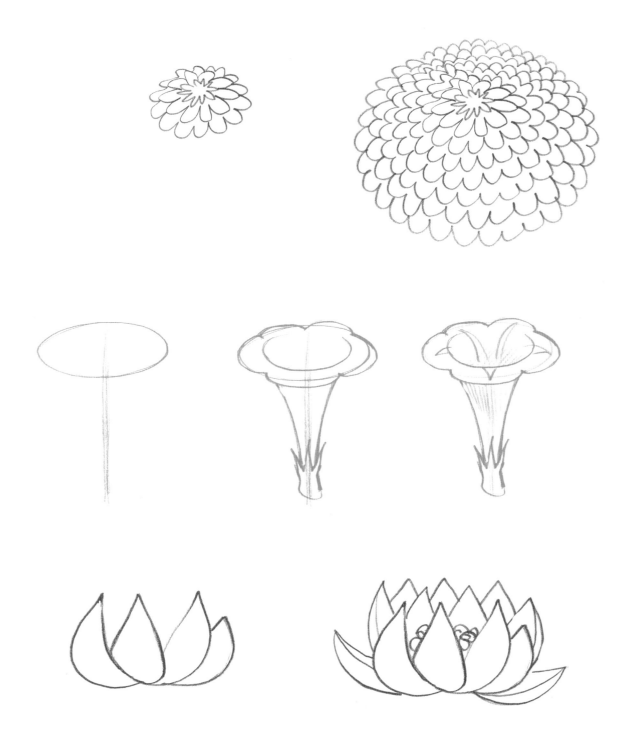

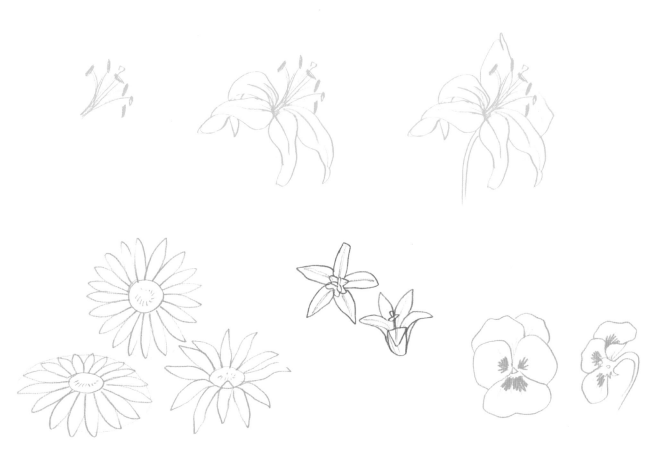

在描繪一朵花的時候，我們可以從基本的外型著手，也就是花朵的結構基礎。另一方面，我們其實也能夠先畫出一個元素（花蕊、花心……等等），再從這個元素按照相對比例逐漸發展出其他的部分。

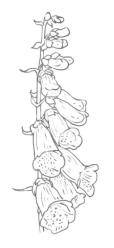

花朵型態

花朵型態格外適合用在裝飾用途上，
比如家具、窗戶、布料、壁紙等等。

花束與花叢

　　畫一叢花時，可先確定整體大輪廓。無論是一束花或組合花叢，重要的要從位於前方的花畫起，再逐漸於其後方畫上稍遠的花卉。

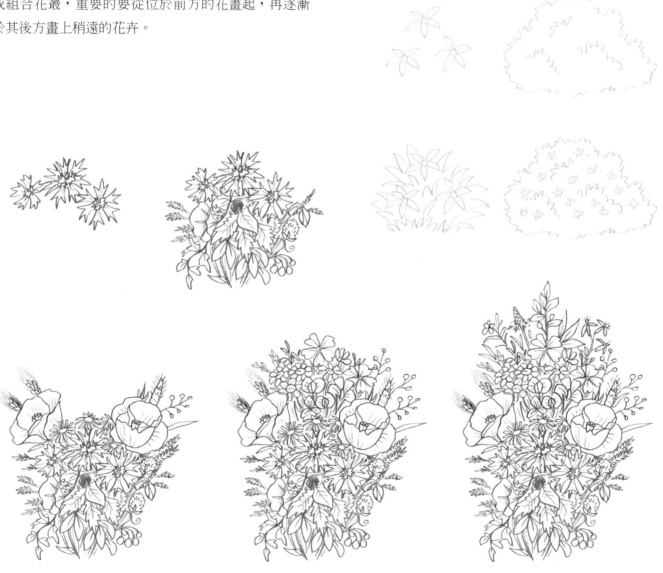

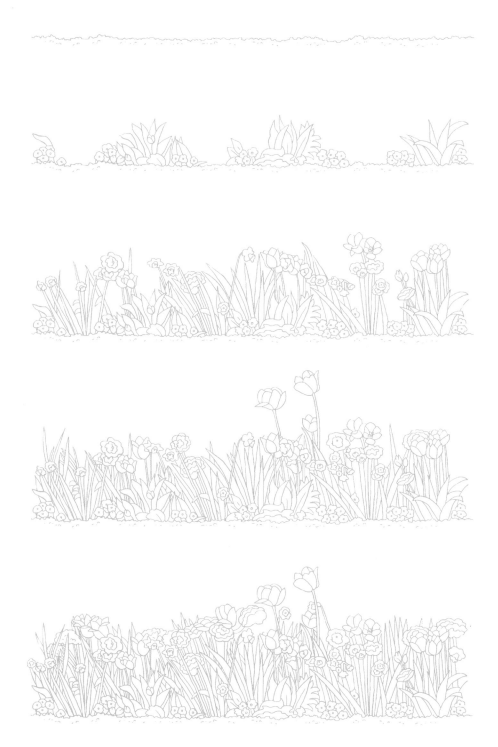

水

◀ 即使是一滴水也有它的體積感，並且能與光線互相作用。因此必須以輕淡的筆觸畫陰影，並且留下明亮部分，代表光線反射。

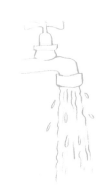

◀ 要表現流動和濺起的水，可以在水流周圍加上小水滴。

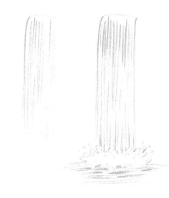

◀ 以直線表現出瀑布快速流瀉的水。這股水流最終結束於一片如雲霧般的水沫之中。我們可以在水面上添加陰影，表示激起的水波。

◀ 如果是階梯狀的瀑布，就在垂直的水流部分加上平行短線，強調彎折部分的光線折射效果。

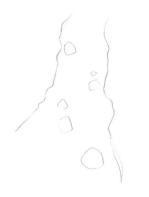

◀ 畫溪流時，先畫出輪廓和溪石，接著是包圍溪石、沿岸和河床的水流，最後加上陰影。

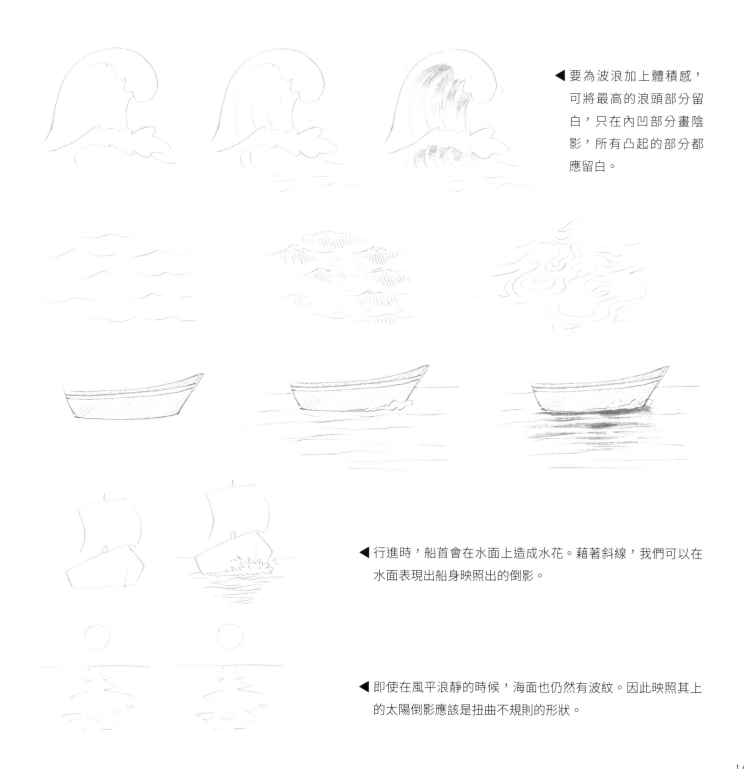

◀ 要為波浪加上體積感，可將最高的浪頭部分留白，只在內凹部分畫陰影，所有凸起的部分都應留白。

◀ 行進時，船首會在水面上造成水花。藉著斜線，我們可以在水面表現出船身映照出的倒影。

◀ 即使在風平浪靜的時候，海面也仍然有波紋。因此映照其上的太陽倒影應該是扭曲不規則的形狀。

風景

　　畫風景時，我們先安排好簡單的形體、丘陵、地平線……在這個基礎上，我們接著以草稿方式畫出不同的元素；樹、岩石、屋舍、動物、人物。記得要由簡入繁。最後重新描畫一遍，這次加上細部和更明確的輪廓。

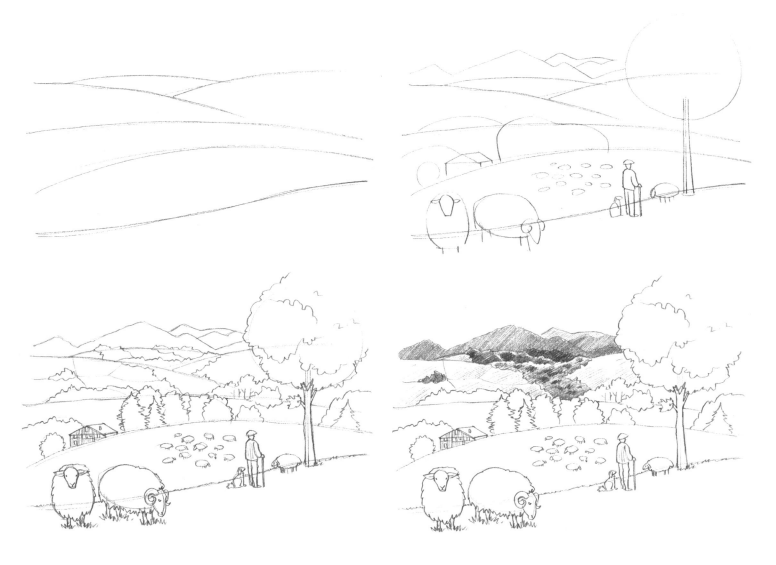

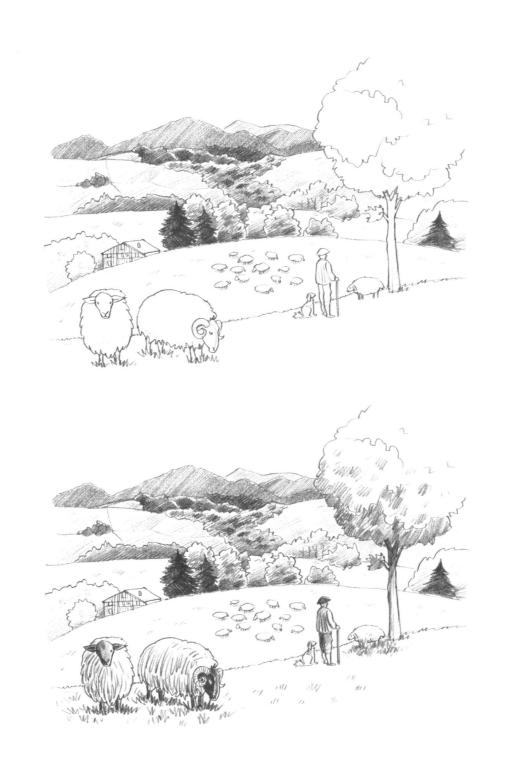

再加上陰影之前，先以橡皮擦將草稿中不需要的可見線條清除乾淨，以免造成視覺干擾。畫陰影時，要避免在遠處景物上添加過多陰影。反之，應該強調近處景物的細節。

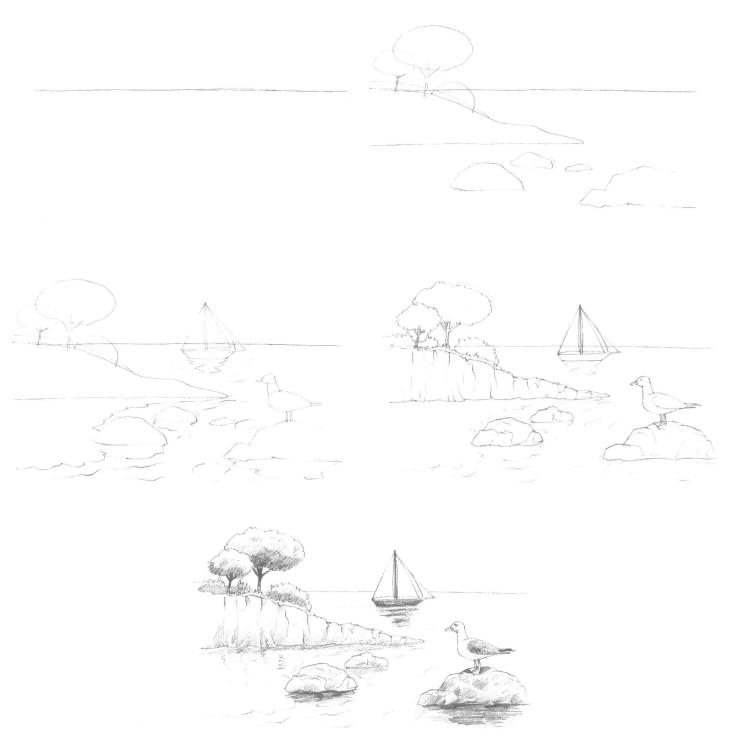

畫靜物

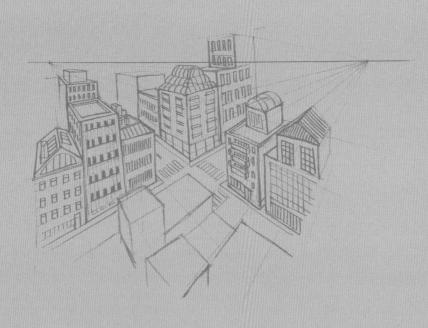

即使是看似複雜的物體，也始於簡單的形狀。三個基本幾何形狀是：方形，三角形，圓形。

從這三個形狀再發展出：立方體，錐體，球體。其他的形狀都是以這三個形狀組合而成的。我們可以使用單一形狀構成一幅圖畫，也可以將三種形狀互相配合，組成或簡或繁的畫作。困難之處再於賦予主題體積感，這也就是透視的功能所在。透視的基本規則是：離我們較近的物體，看起來比離我們較遠的物體大。

從方形到立方體

方形是由平行的垂直線和水平線組成的。這個形狀適合用來描繪具有直邊線和直角的物體。

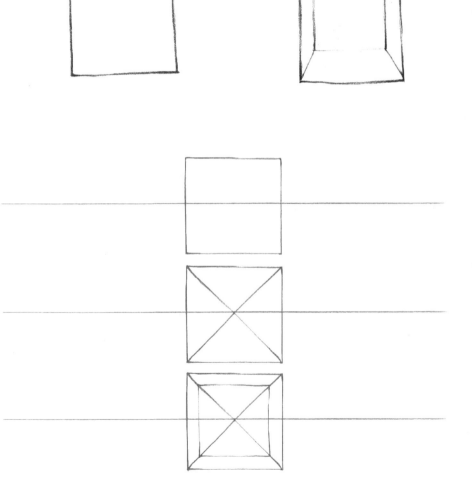

◀ 雖然方形可以用來組成結構，但為了賦予體積感，仍然必須用立方體。

◀ 從正面畫立方體，我們先畫一個方形。在方形中央畫一條地平線，接著從四個角拉對角線，在中心交叉。這個中心點就叫做消失點。最後，在第一個大方形內畫一個小一點的方形。小方形的四個角應該正好位於大方形的透視線上。如此就完成了一個透明的立方體。

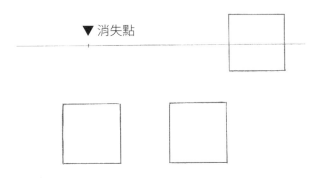

▼ 消失點

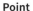

Point

我們畫一個立體主題時，就是在運用透視法則，雖然我們並不自知。我們必須了解的是，眼前的這個空間事實上是位於我們的眼睛和地平線之間。這條地平線的高度與我們的眼睛齊平。當我們的視線降低，地平線也跟著降低。無數的消失點就為在這條地平線上。所有介於我們和地平線間的物體，都往消失點的方向變小變窄。

▲ 若要畫立方體的俯視、側視和側面圖，我們就先畫一條地平線和一個消失點。

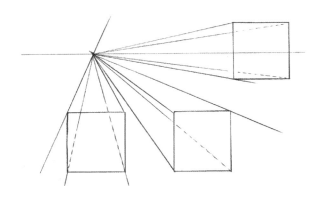

◀ 接著，畫上三個方形。第一個方形，位於地平線下方，另一個在它的旁邊。最後一個方形為在地平線上，但遠離消失點。

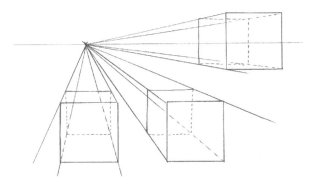

◀ 將三個方形的角以直線連到消失點上。你會注意到，有些線是看不見的，因為被第一個方形遮住了。

① 畫四十五度角的立方體，我們需要兩個消失點。先畫一條地平線，上面隨意畫兩個消失點。在這條地平線之下，兩個消失點的範圍之間，垂直畫一條立方體的邊線。

② 以直線將邊線上下兩個端點連到消失點上。從消失點拉兩條在邊線後方交叉的線，就畫出了立方體的頂面。

③ 這兩條構成頂面的線，和一開始畫的兩條線交叉處，可以再構成兩條垂直線，就形成了立方體的側面。

若有外來光源，立方體的一面就會被籠罩在陰影中，並且在地面投下具尖角的影子。

█ 小技巧

在畫立體物件時，不一定非得先畫地平線和消失點。憑藉著觀察和經驗，我們能夠察覺出物體後方的透視線走向，以及肉眼看不見的消失點。在以下幾個例子中，你可以找到被拉伸或壓扁的立方體。

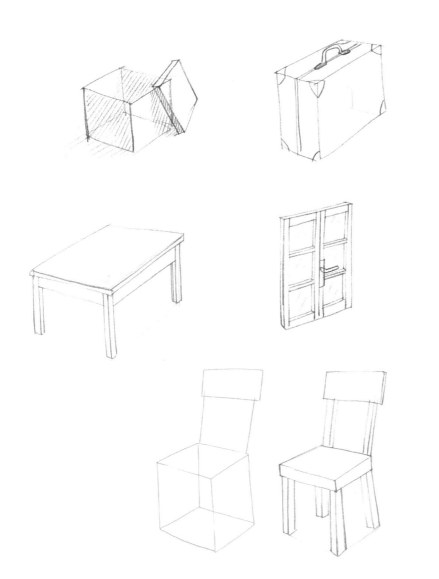

從三角形到錐體

三角形也是由直線組成的。它適用於描繪有斜邊的物體。

金字塔錐的陰影應該有尖角。

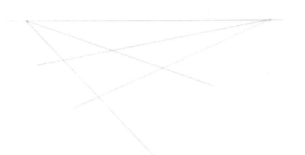

① 畫金字塔錐體時，先用透視線拉出方形。

② 在這個方形基底上，從四角往對角拉斜線，得到一個中心點。

③ 從中心點往上延伸出垂直線。

④ 最後從垂直線頂端往四角往下拉斜線。

▍小技巧

金字塔錐可用於鐘塔的尖頂。房舍屋頂的兩頭是三角形，中間加上體積。你可以仔細觀察構成物體的各種三角形和錐體。

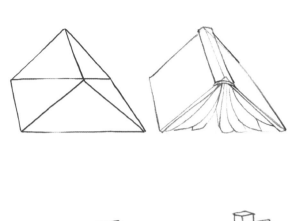

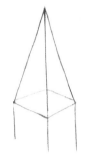

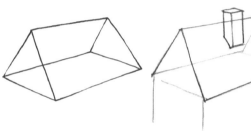

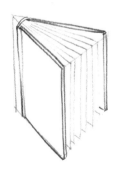

從圓形到球體

◀ 圓形不具有任何角。我們可以將它拉伸成橢圓形，或變形成「馬鈴薯」形狀。

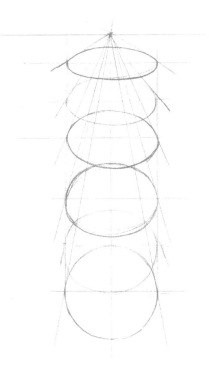

◀ 畫圓形的透視有些難度，因為它沒有可以拉透視線的角。透過觀察，你會發現靠近你的圓形部分比遠一點的部分大而且寬。離你的眼睛，也就是地平線，越近的圓，顯得越扁平。

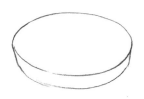

▲ 碟形是由兩個圓組合而成的扁平圓形物體，中間具有體積。

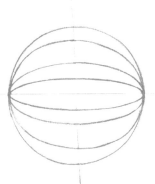

▲ 球體，由許多看不見的圓，繞著十字形中軸形成。

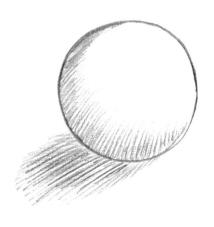

◀ 因為沒有角的介入，球體上的陰影會在球體一側形成。投在地面的影子是有曲度的橢圓形。觀察一下右測，並藉著添加陰影，就能把圓形變成球體。

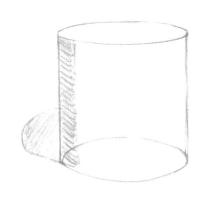

◀ 柱狀體的兩側是直線，上下是圓形。

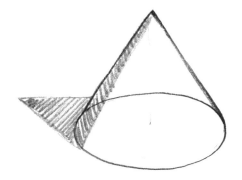

◀ 圓錐體的底部是圓，整體是沒有邊角的三角形，由上方頂點往下拉斜線，與圓形底部相接。

▌小技巧

從圓形可以發展出球體和圓柱體。你可以觀察周遭的物體，發掘這些簡單的形狀。

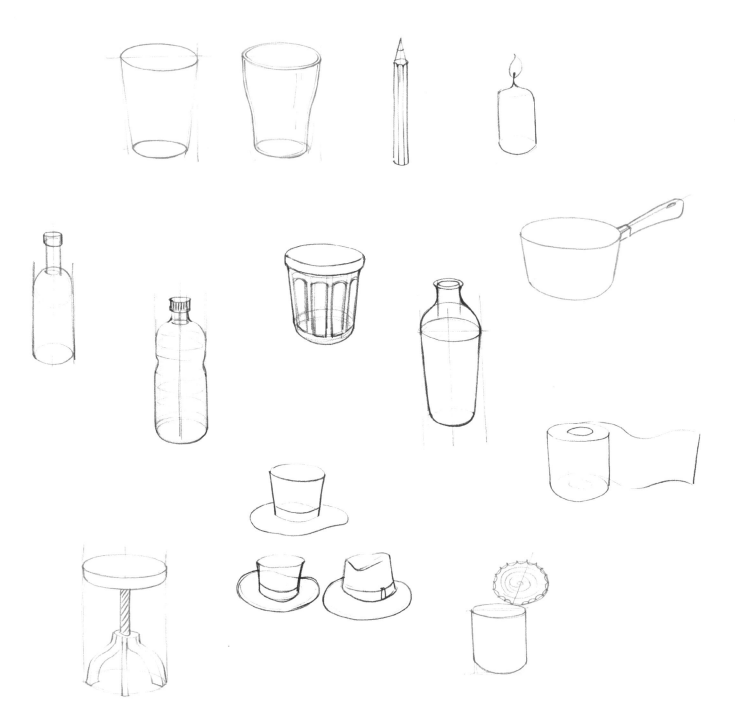

複合形狀

我們可以利用基本的形狀組合出複雜的物體。

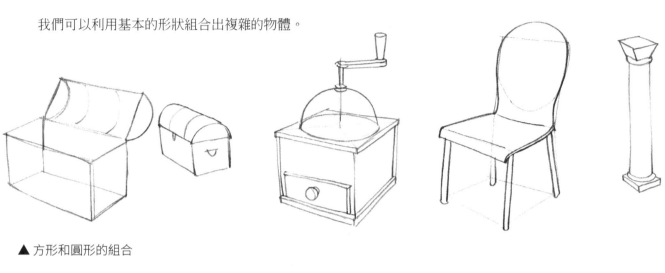

▲ 方形和圓形的組合

◀ 方形和三角形的組合

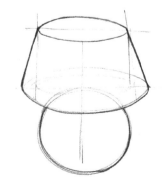

◀ 三角形和圓形的組合

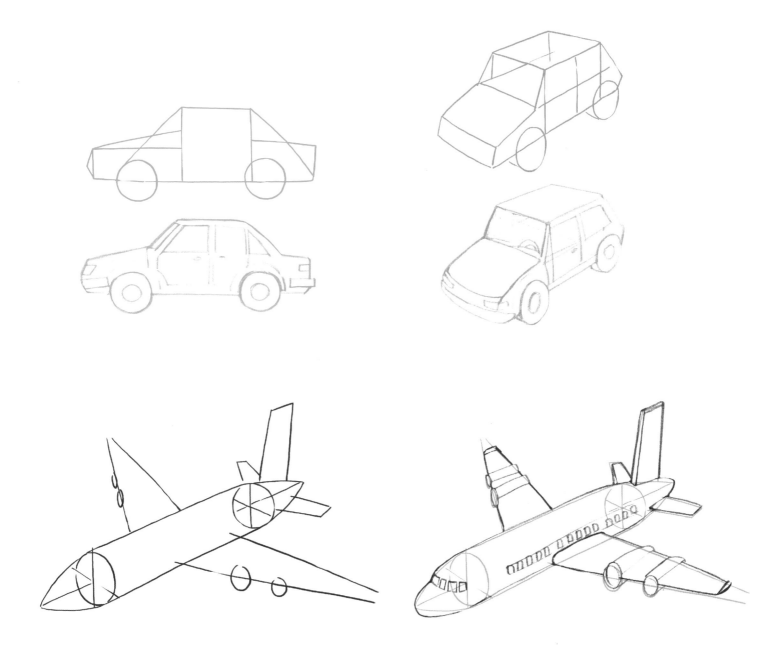

構圖

　　以簡單的形狀為基礎，我們就能畫出複雜的構圖。我們不但必須呈現單一物件的透視，還須掌握整體組合的透視。這些物件的視角都是同一個。前方物體比位於它後方的物體顯得更大。此外，若是彼此距離很近，前方物體會遮住部分後方物體。

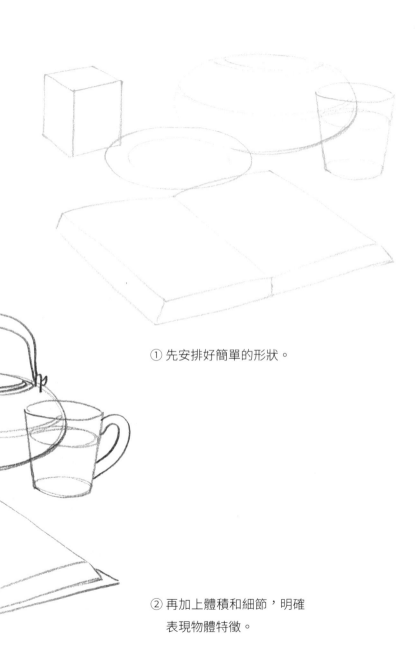

① 先安排好簡單的形狀。

② 再加上體積和細節，明確表現物體特徵。

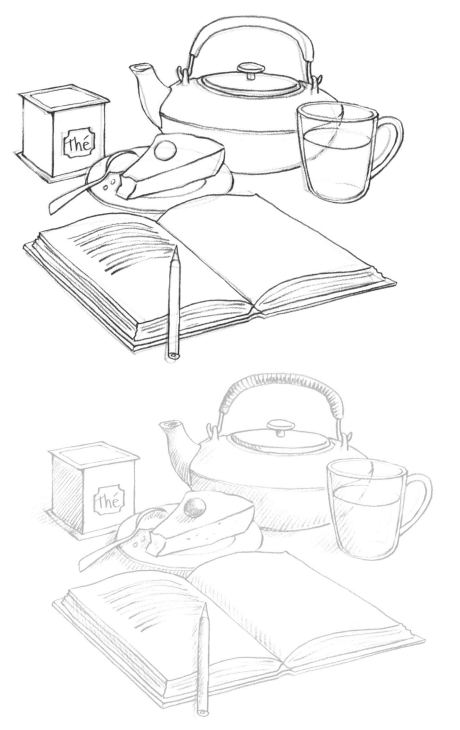

③ 重新描繪一次整體，並添加最後的細節。

④ 最後，加上體積感、光線和生氣。如果光線來源只有一個，影子就會統一位於物體另一側，落在桌面或鄰近的物體上。

透視

　　畫畫時，你不一定要畫出透視線。但在一開始練習時畫出透視線，能幫助你慢慢以直覺觀察出整體的透視。要訓練自己的透視技巧，一個很好的方法就是畫自己周遭的簡單物體，同時想像它的地平線和消失點。前幾頁示範的就是這樣的練習。

　　在構築一幅圖畫，為它加上體積感時，最好將眼前的主題想像成透明的。將位於後方的線條也拉出來，但強調位於前方的線條。如此，將有助於我們確認物體的平衡，以及正確的透視，同時也能定義物體彼此之間的合理比例。

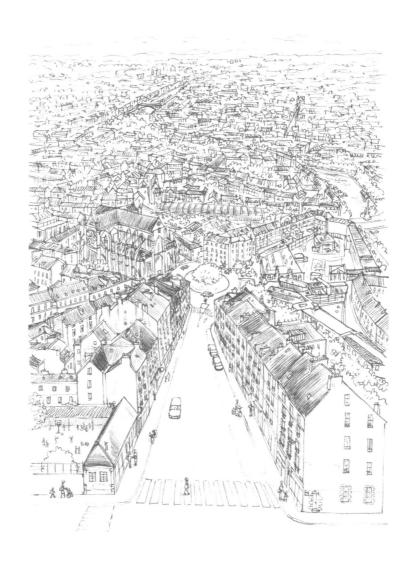

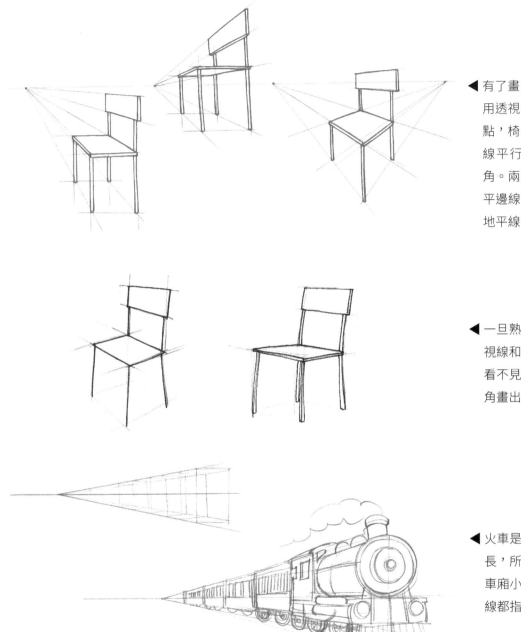

◀ 有了畫立方體的基礎，我們就可以使用透視法畫椅子。如果只有一個消失點，椅子本身的水平邊線就會和地平線平行，垂直線則和地平線形成直角。兩點透視的情況下，椅子上的水平邊線會與透視線重合，垂直線仍與地平線垂直。

◀ 一旦熟悉這套原則後，即使不借助透視線和消失點，你也能憑著想像肉眼看不見的地平線和透視線，從不同視角畫出一把椅子。

◀ 火車是練習透視的好例子。因為它很長，所以最後一節車廂比靠近我們的車廂小了許多。請留意所有的水平邊線都指往同一個點。

使用透視法畫樓梯

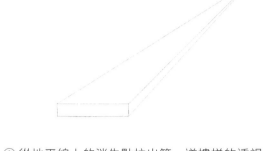

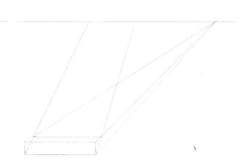

① 從地平線上的消失點拉出第一道樓梯的透視線。它的水平邊線應該與地平線平行。確認了梯級的長度和深度之後，再加上短的垂直線，作為梯級厚度。第二片梯級應該位於第一片上方，稍微靠近消失點。

② 第一片梯級畫好後，穿過第一與第二片梯級的頂點，往上斜斜拉出一條對角線。在另一邊以同樣手法拉斜線，這就是樓梯的斜度。整座樓梯的型態，奠基於第一片梯級的厚度和深度，這些可以依你的喜好決定。

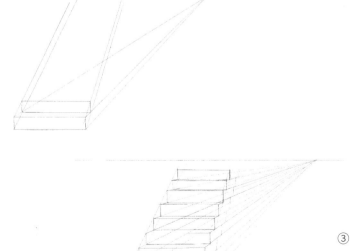

③ 接下來，輪流往消失點拉出透視線，成為新的梯級。

中央單點透視

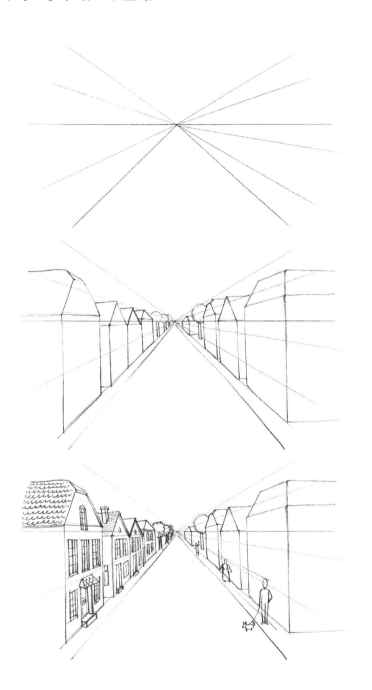

① 畫中央單點透視時，你必須置身在景物中央點，地平線在草稿中央，消失點位於其中點，透視線對稱地往外放射。

② 再將物體安置在這片透視線矩陣中。消失點只有一個，面對你的水平邊線也應該與地平線平線，垂直線永遠與地平線垂直。其他的線條都指向消失點。

③ 最後，順著透視線在物體上添加細節。如果你想在圖中畫上人物，也必須按照透視法。前方的人會比後方的大。

三點透視

① 使用透視法畫一片鋪了地磚的地板,手先畫出地平線,消失點位於中央。在水平線上,第一個消失點的兩側,加上與它等距的另外兩個消失點。接著,在水平線下方畫一條與其平行的線。兩條平行線之間的距離由你決定。在這第二條線上做等距的地磚記號點,表示距離。

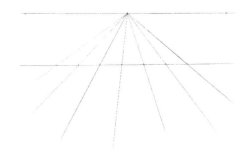

② 從第一條水平線上的第一個消失點,拉線到記號點。

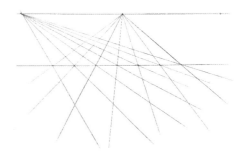

③ 同樣地,從另外兩個消失點拉線到記號點,此時看起來會像一張蜘蛛網。

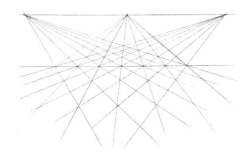

④ 接著,在第一和第二條水平線之間,畫上平行線。要確定平行線一路穿過透視線的交點。

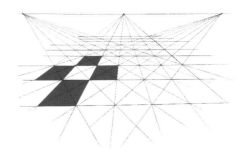

⑤ 你可以看到,離你較近的地磚,比較遠的大了許多。在這個例子中,透視效果非常顯而易見。

高空透視

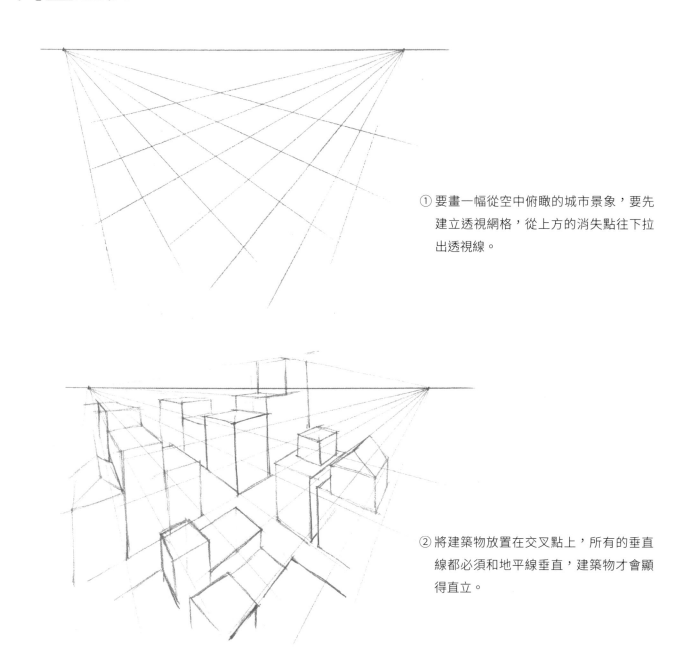

① 要畫一幅從空中俯瞰的城市景象，要先建立透視網格，從上方的消失點往下拉出透視線。

② 將建築物放置在交叉點上，所有的垂直線都必須和地平線垂直，建築物才會顯得直立。

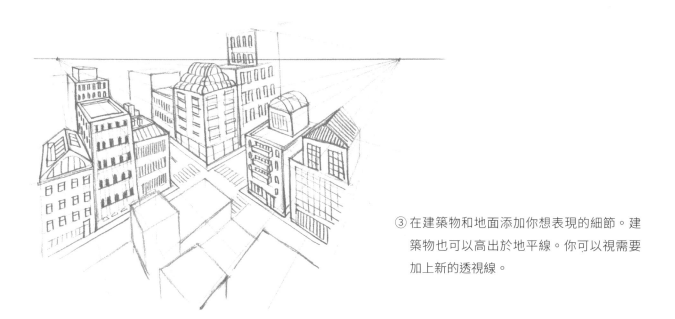

③ 在建築物和地面添加你想表現的細節。建築物也可以高出於地平線。你可以視需要加上新的透視線。

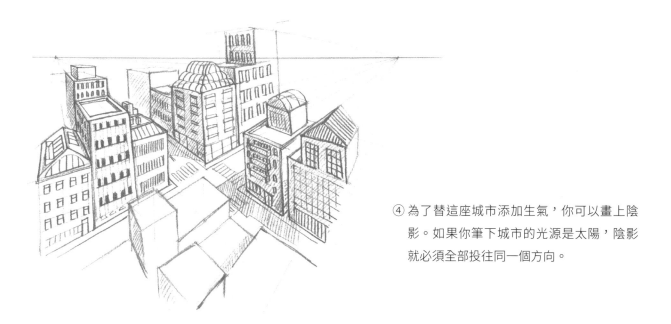

④ 為了替這座城市添加生氣，你可以畫上陰影。如果你筆下城市的光源是太陽，陰影就必須全部投往同一個方向。

仰角透視

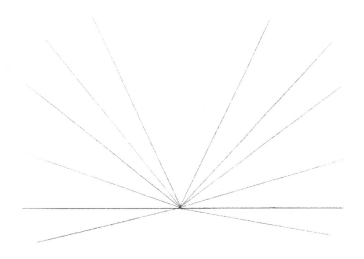

① 如果你是從地面往上仰望城市，就從中央單點透視
　著手。你將無法畫出一大塊建築群，而且立點必定
　是在街道上。透視線應該往上方放射而出。仔細觀
　察靠近地平線，位於下方的兩條特殊透視線。

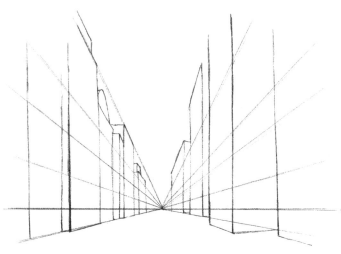

② 在這兩條位置最低的線上，構築出最高的建築
　體。垂直線要跟地平線垂直。

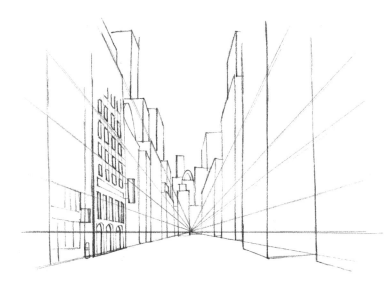

③ 接著加上細節。你可以用建築物封住街道盡頭，
　它們的底部必須和地平線平行。然後在它們後方
　加上一些更高的建築物。

室內的透視

① 畫屋子裡的一個房間時，先畫一個長方形。

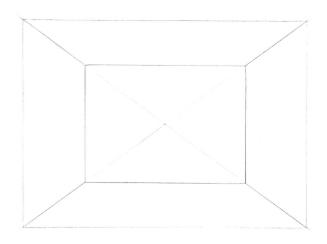

② 從對角拉線在中央交叉。這個交叉點就是消失點。在第一個長方形裡面，介於消失點和四角之間的透視線上，畫出第二個長方形，這就是房間底部的牆面。

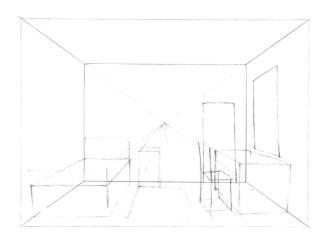

③ 位於透視點和兩個長方形之間的空間分別是牆面、地板和天花板。

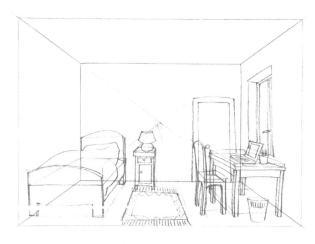

④ 最後加上細節。

出發畫畫去

現在你已經知道形狀、比例和體積背後的祕密了。
你也已經準備好描繪，或是從自己的角度重新演繹
這個世界。不過，你還是得要有耐性。因為偶爾我
們的繪畫手感還是會有不靈光的時候。但是，你畫
得越多，就會越有信心。針對這一點，速寫本是很
好的繪畫同伴。速寫本方便攜帶，而且隨你畫多畫
少都行。有的時候，你有時間按部就班仔細描繪一
幅畫；有的時候，你只能用速寫做筆記，以免忘了
眼前所見的事物。有了速寫本，你就能天天畫圖，
持續進步。

速寫本

速寫本是幫助自己天天練習畫圖的好工具。你可以利用它畫下周遭的事物，也可以用來記下你的觀察、物體和人物的習作、動作和姿勢細節等等，以及值得參考的花紋或書裡的資訊。你將建立起自己的視覺圖書館，在將來你構築繪作時提供細節。此外，用速寫本練習還有一個好處：如果你已經在速寫本裡紀錄過幾次同樣的物體，就有能力在沒有模特兒的情況下，將這個物體成功地描繪出來。因為畫畫的作用就是將圖像刻畫在記憶中。

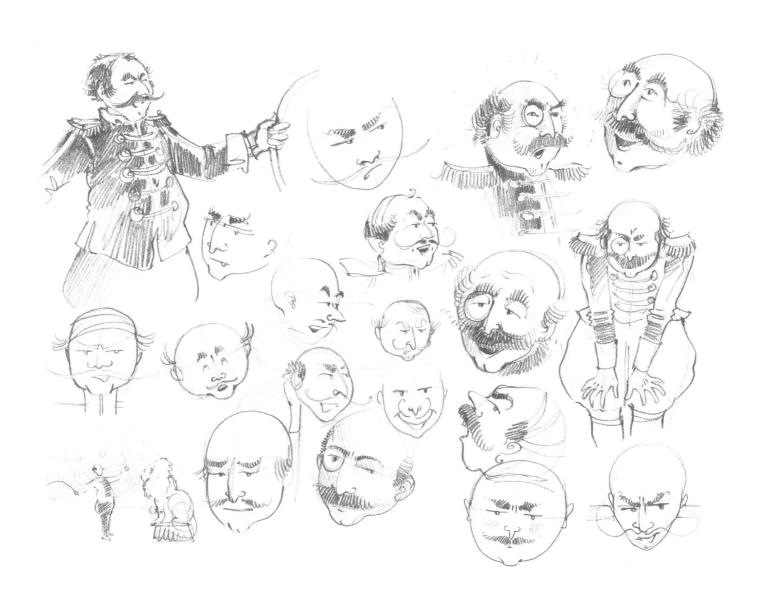

速寫本也可以幫助你建立起自己想像中的世界。透過塗鴉、筆記、試畫等方法，用它來尋找新的人物造型。練習畫出不同的表情、態度和比例。

最好不要用太美麗的速寫本。因為你很有可能會不敢自由作畫，而且每畫壞一次，就想撕掉那一頁。一本速寫本裡就是該有很多畫壞的圖、實驗、塗鴉。有了這些，速寫本才會變得美麗。

即使你是用墨水或顏料作畫，還是應該避免使用太過厚重的速寫本。它最主要的功能是用來做
快速的紀錄。另外，使用有方眼格的本子也可以得到有趣的效果。

選一本小速寫本，好方便你隨身攜帶使用。如果只是因為速寫本不在你的包包裡或桌邊就不能畫圖，那就太可惜了。即使是一本手帳也可以臨時派上用場。

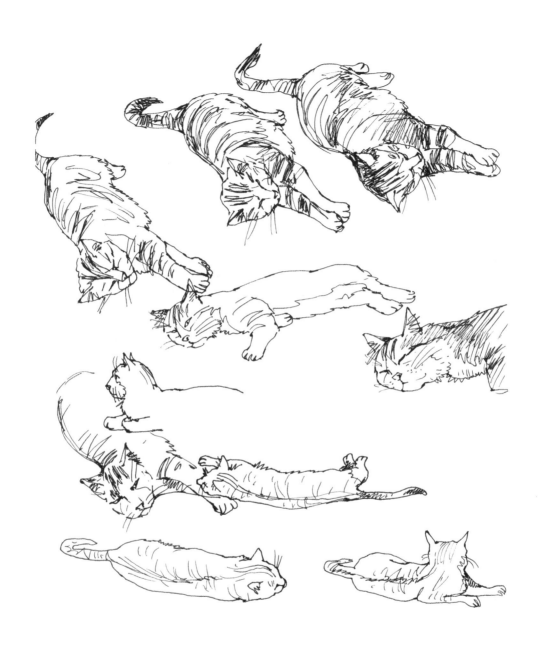

在面對一個主題的時候，不要只畫一張速寫。試著從各個角度把它畫出來。在你變換位置時，
你會發現新的特色；對象擁有不同的視角、光影區塊、透視等等。

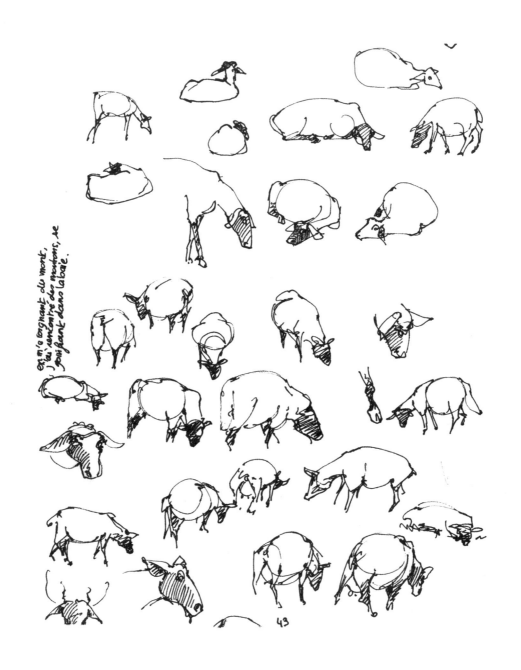

en m'a éloignant du mont,
j'ai rencontré des moutons, se
poursuivant dans la boue.

43

148

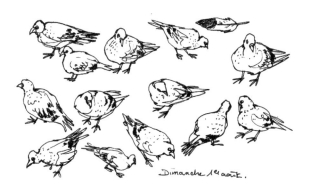

Dimanche 1er août.

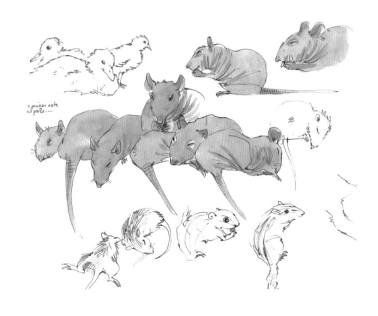

旅行繪本

旅行繪本是旅行中的視覺見證。你可以混和自己的速寫、簡單或複雜的圖，並加上色彩。旁邊輔以文字：隨手記、評論或小故事。這本繪本可以紀錄一趟環遊世界或是本地的旅程，也可以紀錄你每天的生活。你可以當它是一本以畫面構成的日記。我們通常喜歡擁有一大本繪圖本，但這一點就得看你的畫是否都是屬於大篇幅了。若不是，一張要花很多時間才能填滿的空白頁容易令你感到無力。因此，A4 以內的繪圖本算是合理的。最好小一點，因為這樣才便於攜帶，無論何時何地都能用。要留意讓你描繪的主題全部納入頁面。有時候我們從景物的某一個部分畫起，之後畫到頁面邊緣時才發現主題畫得太大，或者我們下筆的部分離想表現的有趣主題太遠了，導致沒有足夠的空間畫重點。

你可以選用好看的速寫本當作旅行繪本。但仍然別忘了，太好看的本子會讓人不敢畫，甚至遲遲不願下筆。即使你的本子很美，有精緻的封面，厚實的紙質，你也不需認為自己的圖畫不夠好。別撕掉不滿意的頁面！你可以在那張圖上添加其他的畫，也可以加上文字，如此一來，那一頁就會生意盎然。

隨著時光的累積，你將會看到這些圖畫帶來的故事和回憶。過了好一陣子，你仍然不太喜歡看到那張你認為畫壞了的圖，那麼就在它上頭貼上這趟旅程的小回憶；例如，一朵乾掉的花、一張公車票……。

你可以先給一張畫起個頭，回到家再完成。用鉛筆在一旁記下顏色或其它細節。回到家之後，
你會發現透過觀察和動手畫一張圖，能加強你對景物顏色和細節的記憶。

縱使用途是旅行繪本，你也可以選擇較厚的紙質或方格紙。如果本子的紙遇到顏料後極為凹凸不平，你可以視需要另外將圖畫在比較厚的紙上，再夾在本子裡。

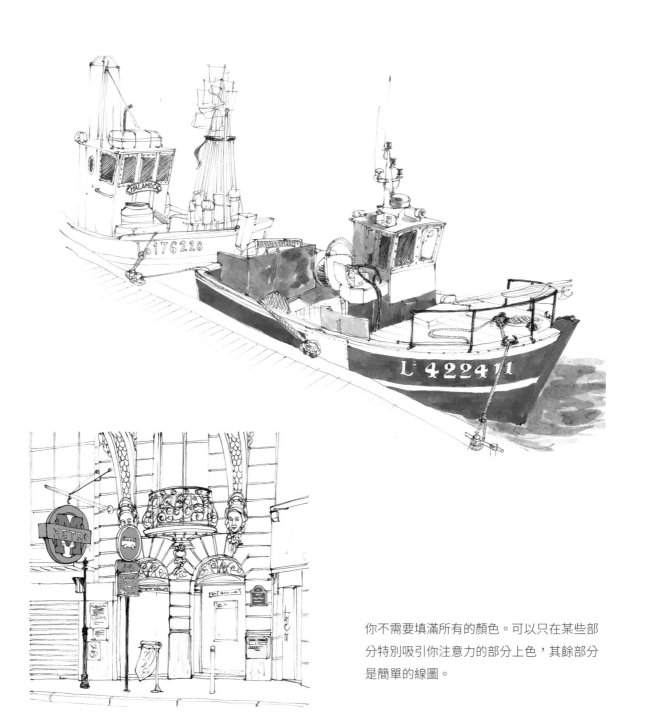

你不需要填滿所有的顏色。可以只在某些部
分特別吸引你注意力的部分上色,其餘部分
是簡單的線圖。

讓你的繪本和紙張呼吸，保持留白部分。

Pon d. ponte Rielo

你也可以為每日的視覺紀錄選擇一個主題。重複不間斷地畫某一處的景物,這也是進步的方法。打造一本精彩的繪本,並不需要浪跡天涯⋯⋯。

一起來　樂 019

繪畫的基本：

一枝筆就能畫，零基礎也能輕鬆上手的 6 堂畫畫課
Le dessin facile : La méthode pour débuter à partir de formes simples

作　　者　莉絲‧娥佐格 Lise Herzog
譯　　者　杜蘊慧
責任編輯　林子揚
封面設計　許晉維
內面排版　蕭旭芳
總 編 輯　陳旭華
電　　郵　steve@bookrep.com.tw
社　　長　郭重興
發行人兼
出版總監　曾大福

出　　版　一起來出版
發　　行　遠足文化事業股份有限公司
　　　　　www.bookrep.com.tw
　　　　　23141 新北市新店區民權路108-2 號9 樓
　　　　　客服專線　0800-22102
　　　　　傳真　02-86671851
　　　　　郵撥帳號 19504465
　　　　　戶名 遠足文化事業股份有限公司
法律顧問　華洋法律事務所　蘇文生律師
印　　刷　凱林彩印股份有限公司

初版一刷　2017 年 2 月
二版一刷　2019 年 8 月
定　　價　450 元

繪畫的基本：一枝筆就能畫，零基礎也能輕鬆上手的
6 堂畫畫課 ╱ 莉絲 . 娥佐格 (Lise Herzon) 著 . – 二版 . – 新
北市：一起來出版：遠足文化發行，2019.08
　　面；　公分 . – (一起來樂；19)
　　譯自：Le dessin facile : la méthode pour débuter à partir
　　　　　de formes simples
　　ISBN 978-986-97567-4-7(平裝)

　　1. 插畫　2. 繪畫技法

947.45　　　　　　　　　　　　　　　　108009193

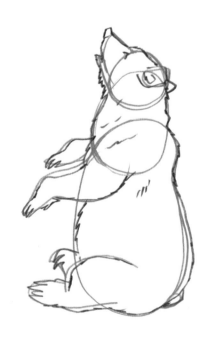